Thorvald Svensson – Berge, Städte, nette Menschen

Ein Urlaubs- und Wanderbuch

Der Autor am Kaiserjägerweg im Trentino/Italien

Einleitung

Gewandert bin ich schon, so lange ich denken kann. Mein Vater brachte uns Jungs durch seinen Forstberuf die Liebe zum Wald näher und nahm uns an den Wochenenden mit auf Tour. Auch wenn die damals sehr kurzen Beine schmerzten, so langsam gewöhnten wir uns ans Laufen. Schon das Tal der Freiberger Mulde, wo unser Forsthaus stand, bot Wald in Hülle und Fülle und allmählich ließen sich breitere Kreise ziehen. Auch der Kindergarten plante Waldexkursionen, zunächst zur „Mailust," ein Aussichtsfelsen direkt über dem Fluss. Der Besitz eines Autos, lang ersehnt, 1968 endlich mit der Marke Trabant 601 Kombi Realität, erweiterte den Horizont, auch über den ehemaligen Kreis Döbeln hinaus. Ziel waren ausgedehnte Waldgebiete in der Nähe von Colditz, der Kriebsteintalsperre, die Gegend um Wermsdorf mit dem Horstsee (berühmt für ein Jagdschloss) und dem Striegistal bei Rosswein. Im Herbst wurden dabei Pilze gesucht, zu anderen Zeiten Beeren gesammelt, wobei mein Vater als Forstexperte der perfekte Berater war. Früh lernten wir dadurch auch, mit den farbigen Wegmarkierungen umzugehen und anhand des Grünbewuchses am Stamm der Bäume die westliche Himmelsrichtung festzustellen. 1976 zogen wir um nach Reichenbach/ Vogtland, nun gab es neue Gegenden zu entdecken, zum Beispiel das Trieb- und Elstertal in der Nähe der Talsperre Pöhl, der Kuhberg bei Netschkau/Vogtland, Beerheide in der Nähe von Auerbach/Vogtland, sowie das ausgedehnte Gebiet des Werdauer Waldes, welches von Greiz bis Fraureuth bei Werdau (dem Namensgeber) reicht. Die Beine waren gewachsen, die Wanderstrecken wurden nun größer. Außer den kindgerechten Badeurlauben an der Ostsee konnten nun auch reine Wanderurlaube im Thüringer Wald, dem Harz, im Erzgebirge und der Sächsischen Schweiz gebucht werden. Wenn unsere Eltern mal Ruhe vor uns haben wollten, meldeten sie uns für das Ferienlager an. Somit lernten wir von Walthersdorf aus die Lausitz und das Zittauer Gebirge kennen, Blicke über den Tellerrand nach Polen und Tschechien eingeschlossen. Von Nassau und Rechenberg-Bienenmühle erhaschte man einen Blick auf das Osterzgebirge, Gebiete, die ich später noch zusammenhängend durchstreifen sollte. So langsam entwuchs ich aber den Kinderschuhen und es kamen Touren auf eigene Faust hinzu.

Frühe Wanderungen durch das Vogtland, Erzgebirge, der sächsischen Schweiz und dem Harz

Im Teeniealter gingen wir auch gern tanzen, mit Vorliebe in das Umland auf die Dörfer, da es dort seltener zu Schlägereien kam. Beliebt waren Waldkirchen und Irfersgrün, beide Orte schwer mit dem Bus zu erreichen. Da die Veranstaltungen bereits 18.00 Uhr begannen und spätestens 0.00 Uhr endeten, kam es zu stolzen Fußmärschen nicht unter 10km. Meine reinen Wandertouren begannen ähnlich, wie die Anmärsche zur Disco. Zwischen Reichenbach und Neumark liegt ein Stadtwald, genannt „Schwarze Katz." Von Oberreichenbach über dieses Waldgebiet erreicht man den Heinsdorfer Grund. Je nach Bedarf teilt sich nun die Route, entweder man geht über Unterheinsdorf und gelangt nach Waldkirchen oder erreicht über Oberheinsdorf und Hauptmannsgrün später Irfersgrün. Von Irfersgrün über Stangengrün oder von Waldkirchen direkt erreicht man Pechtelsgrün. Während bisher viel auf Straßen gelaufen werden musste, begannen nun Waldwege. Früher versperrte noch nicht der Freizeitpark Plohn den Weg, man konnte an den Forellenteichen vorbei über Abhorn Rodewisch erreichen. Je nach Lust, Laune und körperlicher Verfassung bestand aber auch die Möglichkeit über den Steinberg und den Kuhberg bei Schönheide zu wandern und später in Rodewisch den Bus zurück nach Reichenbach zu besteigen. Eine Hin- und Rückfahrt mit dem Bus verbesserte die Ausgangslage, oft fuhr ich auch bis Beerheide und ging nach Morgenröthe- Rautenkranz, wo unserem ersten Deutschen im All ein Raumfahrtmuseum gewidmet ist. Hier führen mehrere Fernwanderwege durch, z.B. der Europäische Bergwanderweg Eisenach- Budapest und der Weg Wernigerode- Zittau, roter Strich oder blauer Strich auf weißem Grund. Ich folgte dem Weg meist bis Mühlleithen, wenn ich gut in Form war, bis Klingenthal. Dort bestieg ich zumeist den

Bus. Eine andere Variante ist der Weg von Beerheide über die Talsperre Muldenberg nach Schöneck, zurück mit der Bahn, von Beerheide zur Talsperre Falkenstein und in Falkenstein den Bus besteigen. Eine völlig andere Richtung bietet das Göltzschtal, zunächst benutzt man die Straße von Reichenbach nach Obermylau und erreicht in Friesen einen Wanderweg ins Göltzschtal mit der größten Ziegelbrücke Europas, die den Flussnamen trägt. Malerisch über Felsen hoch über dem Fluss erreicht man Greiz. Im Greizer Park findet im Schlosspalais alljährlich eine Karikaturen-Ausstellung statt, die mich, besonders zur Wendezeit, schon immer begeistert hat. In den letzten Jahren jedoch hat das Hochwasser mehrmals zugeschlagen und das Palais schwer geschädigt, sodass die Ausstellung im kleineren Rahmen in der 1. Etage stattfindet. Am Park befindet sich der westliche Teil des bereits oben beschriebenen Werdauer Waldes, hier könnte der interessierte Wandersmann mindestens 1 Woche laufen. Von Greiz aus lässt sich aber auch das Elstertal flussaufwärts erkunden, welches, wie das Göltzschtal, ebenfalls mit einer Ziegelbrücke gekrönt wird. Ein reizvolles Seitental des Elstertales schuf das Flüsschen Trieb, dessen Oberlauf angestaut wird und die Pöhler Talsperre bildet, ein im Vogtland bekanntes Naherholungsgebiet. In späteren Unternehmungen erkundete ich noch das Quellgebiet der Trieb, einst gab es in Bergen/Vogtland eine Jugendherberge, die ich mehrmals für Übernachtungen nutzte und Touren über Werda zur Talsperre Muldenberg, nach Falkenstein, Schöneck und Klingenthal wanderte. Fuhr man beide Strecken mit dem öffentlichen Nahverkehr, boten sich Orte, wie Adorf, der Kurort Bad Elster, Erlbach und Markneukirchen an. Es ist ein Musikwinkel, ein Museum in Markneukirchen zeigt die Tradition der Musikinstrumentenfertigung, Bandonions werden bis nach Argentinien geliefert und das Akkordion „Weltmeister" ist jedem ein Begriff. Die bäuerliche Lebensweise des oberen Vogtlandes wird im Museum Landwüst näher gebracht. Eine Übernachtung in einer Jugendherberge zu buchen, wäre mir um ein Haar zum Verhängnis geworden. Ich fuhr mit der Bahn nach Bad Brambach, bemerkte jedoch zu spät, dass ich meinen Personalausweis vergessen hatte. Eine Kontrolle der Polizei auf dem dortigen Bahnhof ließ es mir, wie Schuppen, von den Augen fallen. Man nahm mich mit auf das Präsidium, ich musste mich, bis auf die Unterwäsche, ausziehen und konnte gerade noch erklären, dass ich für meinen Kollegenkreis im Hotel „Goldener Anker" in Reichenbach unterwegs war. Ein Telefonat klärte die Angelegenheit, somit war ich kein DDR-Flüchtling, mir fiel ein Stein vom Herzen, denn nach einem langen Verhör war ich mir selbst nicht mehr sicher. Die Beamten fuhren mich dann noch in die besagte Herberge. Ein weiteres Missgeschick widerfuhr mir auf einer Tour zwischen Klingenthal und Erlbach. Es begann mit einem schönen, breiten und markierten Weg, wobei wahrscheinlich die Markierung an einem unscheinbaren Pfad abbog. Plötzlich stand ich vor Häusern mit markanten roten Metalldächern, ein untrügliches Zeichen, dass ich mich auf böhmischem Gebiet befand. Damals war es noch strafbar, ohne Visumvermerk im Ausweis die Grenze zu überschreiten, eine Haftstrafe und 500 Mark der DDR wären die Folge gewesen. Mir blieb nichts anderes übrig, als mich durch das Gebüsch zurück auf DDR- Staatsgebiet zu schlagen, erst als die Grenzsteine sichtbar wurden, war ich beruhigt. In den meisten Fällen jedoch stellte nur die körperliche Fitness die Grenzen und genau diese lotete ich aus. Wasser konnte man meist aus klaren Bächen trinken, mitunter mussten diese auch barfuss durchwatet werden, wenn ein Weg mal wieder endete. Viele Museen besuchten wir bereits auf Klassenfahrten, häufig die Raumfahrtausstellung in Morgenröthe- Rautenkranz mit seinem MIR-Trainingsmodul, den Raketenmodellen, Raumanzügen und Filmvorführungen. Einmal startete ich bei warmen Frühlingswetter im Mai eine Wanderung und stellte fest, dass in geschützten Tallagen noch Schnee lag, nachdem ich bis zu den Knien drin versunken war.
Ferienplätze waren in der DDR- Zeit heiß umkämpft, aber für eine kinderreiche Familie, fünfköpfig, wie wir waren, kein großes Problem. Das erste Ferienheim besuchten wir in Schnett im Thüringer Wald. Unweit verläuft der Rennsteig und mit Heubach, Masserberg, Katzhütte und der Glasbläserstadt Lauscha lassen sich viele interessante Ziele für einen ganzen Urlaub erreichen. Für Regentage bieten sich Suhl, die Feengrotten in Saalfeld und Ilmenau an. Die Massenverpflegung war nur etwas gewöhnungsbedürftig, wir wurden in mehreren Durchgängen abgefüttert und es bedurfte der Ellenbogen, um noch etwas Vielfalt auf dem Teller zu haben. Was gut gelöst war, sagte

man seine Wanderroute, bekam man Marken und konnte in einem anderen Heim essen. Unterbrochen von ein paar Badeurlauben hatten meine Eltern das große Los gezogen, ein Ferienheim in Oberwiesenthal, neu und mit gutem Service. Als Start musste natürlich der Fichtelberg besichtigt werden, mittlerweile hat man die 3. Turmvariante gebaut, nachdem das erste Fichtelberghaus abgebrannt war und das 2. Objekt sanierungsbedürftig wurde. Der Ausblick von hier oben ist gigantisch. Das Erzgebirge ist eine Pultscholle, so haben wir es in der Schule gelernt. Schaut man nach Norden, so kann ein Blick durch das Fernglas weit entfernte Städte näher bringen. Chemnitz ist in jedem Falle sichtbar, von anderen Zielen wird nur gemunkelt. Südwärts sieht man den Zwillingsbruder des Fichtelberges, den Klinovec oder Keilberg. West und Ost prägen weitere Gipfel des Erzgebirges, damals nicht der beste Anblick, denn der saure Regen einer amateurmäßig geführten Umweltpolitik der DDR hatten dem Wald geschadet. Ein großflächiger Holzeinschlag zeigte kahle Berge. In den nächsten Tagen erkundeten wir alle Seiten des Gipfels bis nach Neudorf, durchstreiften den Zechengrund, bestaunten die Skisprungschanze und konnten sogar ein Mattenspringen besuchen. Mit offiziellen Visa durften wir über die böhmische Grenze nach Bozi Dar und fuhren mit dem Bus bis Karlovy Vary/Karlsbad. Ziel unserer Begierden stellten Saft in Dosen, Ölsardinen und Karsbader Obladen dar, alles bei uns Mangelware. Karlovy Vary ist aber auch optisch eine reizvolle Stadt, die sich immer mehr verschönert. Die Stadt ist Teil vom Bäderdreieck, wozu noch Frantyskovy Lazne/Franzensbad und Marianske Lazne/Marienbad gehören. Da es Bäderstädte sind, die schon damals Besucher aus dem Westen Europas verzeichneten, kümmerte man sich durchgängig um die Erhaltung der Bausubstanz, die noch aus den Zeiten der K. und K.- Monarchie stammt. Heutigen Tags hört man verstärkt russisch, eine Sprache, die durch die gewaltsame Niederschlagung der Aufstände 1953 bei uns, 1956 in Ungarn und 1968 in Prag nur in Schulen gesprochen wurde und im Volk verpönt war. Eine durch Korruption reich gewordene Oberschicht aus Russland überschwemmt nun alle Urlaubs- und Kurregionen Europas, wirft mit Geld um sich und schockiert mit pietätlosen Auftritten in Restaurants, Theatern und Kureinrichtungen alle übrigen Besucher, so, wie man es sonst den Briten außerhalb der Insel nachsagte. Alkohol spielt dabei eine entscheidende Rolle und es wird immer mehr bestellt, als man je konsumieren kann. Reinigungspersonal ist beim Halten von Ordnung und Sauberkeit daher hoffnungslos überfordert. Wer jedoch ein wenig Ortskenntnis besitzt, kann dem geballten Auftreten ostslawischer Kannibalhorden entgehen, nicht jedes imposante Gebäude wird missbraucht. Weitläufige Parks verwöhnen das Auge, zum Teil mit Skulpturen, wobei es mit dem heiligen und namensgebende Frantisek in Frantyskovy Lazne eine besondere Bewandtnis hat. Frauen mit Kinderwunsch bringen nach dessen Berührung gesunde Kinder zur Welt. Unweit der Stadt erstreckt sich der Geysir- Park in Soos, wo kleine Schlammgeysire die Erdaktivität anzeigen. Das sächsisch- böhmisch- bayrische Gebiet ist eine geologische Bruchzone, in der häufig Schwarmbeben auftreten, Soos wird durch Aktivitäten im Erdinneren gespeist. Auch die Heilwässer, deren Vorhandensein die Bäder begünstigten, haben ihre Ursache in der Erdaktivität. Auf sächsischer Seite wird an den Bädern Bad Brambach und Bad Elster gerade intensiv gebaut, nach Fertigstellung gibt es auch hier reizvolle Kurbäder. Das Projekt Egronet fördert den Nahverkehr, man kann auf sächsischem, bayrischen und böhmischen Gebiet mit einem Fahrschein Bahn fahren und erreicht jeden touristisch interessanten Ort. Porzellanfreunde werden sich hier vor Allem Selb, Arzberg und Hohenberg/Eger anschauen, wo man die Produktion verfolgen oder sich die Entstehungsgeschichte im Museum anschauen kann. Bis 1989 war jedoch ein Grenzübertritt unmöglich, somit muss ich mich in diesem Kapitel den damals erreichbaren Regionen zuwenden. Jenseits von Oberwiesenthal verläuft der Kamm des Erzgebirges weiter in Richtung Osten. Kurz nach Gründung des Deutschen Kaiserreiches wurde hier Silber gefunden, davon profitierten die sächsischen Kurfürsten, die sich zunächst Meißen und später Dresden als ihre Residenzstädte prachtvoll ausbauen konnten. Das bekannteste Zeugnis davon ist der Dresdner Zwinger, im Barockstil errichtet und mit einigen bedeutsamen Museen (Mathematisch- Physikalischer Salon, Galerie Alte Meister) ausgestattet. Im Spätmittelalter jedoch versiegte der Silberschatz, verglichen damit gelangten andere Metalle nie wieder zu größerer Bedeutung. Viele ehemalige Bergleute wandten sich nun anderen

Beschäftigungen zu und fanden im zahlreich vorhandenen Holz der Wälder ihre Bestimmung. Sie begannen zu schnitzen, zunächst Figuren aus der Bergbautradition, später weihnachtliche und christliche Figuren und Schwibbögen. Hierbei hat Seiffen einige Berühmtheit erlangt. Die Frauen wandten sich dem Klöppeln zu und stellten wertvolle Textlien her. Die Besonderheit in der Textil- und Holzhandwerkskunst ist, dass der Mund frei ist, was bedeutet, dass man bei der gemeinsamen Tätigkeit beginnt, zu dichten und zu singen. Da die ehemaligen Bergleute aus allen Gebieten des Deutschen Reiches stammten, hat sich ein ganz eigenwilliger Dialekt entwickelt.

„De Schwammebrie stätt uffn Uofn un dampft, dor Schwiechersohn sein Dellor nei mampft, Drin is so schie un gemiedlich un draußn falln Flucken, ganz friedlich.
Dor Erwin hackt Hulz un feifft e Liedchn, seine Kinnor im Schnee lachn un quietschn.
Dor Raach steicht aus dor Essn un iech hätt fast de Feierdoch vorgessn....."

Wenn auch jetzt die Handarbeit nicht mehr in jedem Haushalt durchgeführt wird, Zusammenkünfte gibt es noch heute und heißen Hutzenohmd, man spricht, musiziert, trinkt und isst miteinander. Viele Männer tragen auch heute noch gern die Uniform der Bergleute und in vielen Städten des Erzgebirges hält man einmal im Jahr, zumeist in der Vorweihnachtszeit, Bergparaden ab, unter den festlich gekleideten Bergleuten gibt es dann Spielmannszüge. Passend zu den Holzfiguren, oftmals Raachermannln, werden hier die passenden Räucherkerzen hergestellt. Somit riecht es auf den Weihnachtsmärkten nicht nur nach Glühwein, sondern nach Weihrauch mit allen nur denkbaren Nuancen. Auch im Erzgebirge sind die Wege gut ausgebaut und markiert, man findet die überregionalen Wege aus dem Vogtland wieder (Andreaskreuz, roter und blauer Strich auf weißem Grund). Den Waldbestand haben zunächst die Rauchgase zu Schaffen gemacht, in neuerer Zeit aber auch Orkane, wie Kyrill 2007 oder Schädlinge (Borkenkäfer und Fichtenblattwespe). In der Forsthochschule Tharandt experimentiert man mit Bäumen, die den Herausforderungen der Neuzeit standhalten, vor Allem möchte man von den Monokulturen wegkommen. Bisher waren die Schäden immer verheerend, weil die Bäume ein Alter aufwiesen. Auch lässt man zunehmend Holz im Wald liegen und fördert das Wachstum des Unterholzes. Wald ist nicht mehr allein Wirtschaftsstandort, sondern auch Forschungsfeld und Erholungsgut. Es kommt durchaus vor, dass man hier Forstfachleute aus Kanada, den USA oder Brasilien antrifft, die ihre Erfahrungen vermitteln, aber auch von deutschen Methoden lernen, ist doch Wald ein internationaler Klimaschutzfaktor.
Wer sich für Wintersport interessiert, die meisten Wege, besonders in den Kammlagen des Erzgebirges, eignen sich für Skilanglauf und sind schneesicher. In Oberwiesenthal befindet sich eine Skisprungschanze und in Altenberg/Osterzgebirge eine Bob- und Rodelbahn, wo der deutsche Wintersport- Kader ausgebildet wird. Auch entlang der grünen Grenze kann man perfekt Ski laufen, z.B. lassen sich Fichtelberg und Klinovec/Keilberg perfekt mit einer Tour verbinden, Gaststätten auf beiden Seiten der Grenze laden zum Verweilen ein. Auch der ehemalige Skispringer Jens Weißflog besitzt in Oberwiesenthal ein Hotel. Die Küche der Region wird geprägt von typischen Spezialitäten, z.B. Buttermilchgetzen, ein aus rohem Kartoffelteig gebackenen Fladen oder den böhmischen Knödeln jenseits der Grenze. Des Weiteren haben Hobby- Archäologen hier ein reiches Betätigungsfeld, im Erzgebirge wird intensiv nach dem Bernsteinzimmer gesucht. Einst verschenkte das Preussische Königshaus das Zimmer an den russischen Zaren, doch die Nazis raubten im 2. Weltkrieg dieses Kulturgut, seither ist es verschollen. Eine Schatzsuche anderer Art ist die Goldwäsche, die an einigen Bächen wieder betrieben wird. Industriell gefördert wird ein neuer Rohstoffboom, hier gibt es die seltenen Erden, die für die Handy- und Computerherstellung benötigt werden. Oftmals werden dabei alte Uranschächte genutzt, eine Hinterlassenschaft der sowjetischen Besatzungszeit, Uran war ein wichtiger Rohstoff für Atomwaffen und Kernkraftwerke.
Östlich geht das Erzgebirge in die Sächsische Schweiz über, eine Sandsteinformation mit Gipfeln von bis zu 500m Höhe. Einst Grund eines seichten Meeres, wurde durch Kräfte aus dem Erdinneren die Region gehoben und die Witterung nagte an den weichen Felsmaterial, die Elbe tat ein Übriges und schnitt ein Tal in dieses Gebirge, geblieben ist ein reizvoller Naturpark mit einzelnen, leicht

erreichbaren Gipfeln, für Wanderer mit Leitern und Treppen versehen, für Bergsteiger mit bereits eingeschlagenen Eisen für die Karabinerhaken und Seile. Bekannteste touristische Ziele sind die Bastei, die Schrammsteine und die Felsenbühne Rathen, wo viele bekannte Theaterstücke aufgeführt werden. Dampfer der Weißen Flotte stellen die Verbindung zur oben beschriebenen Elbmetropole Dresden her und fahren bis ins böhmische Decin, auch hier flankiert von Sandsteinformationen. Bekannteste Ausflugsziele hier sind das Prebischtor, die Wilde und die Edmundsklamm, letztere sind mit Kahn befahrbar. Auf der Elbe flussabwärts liegt das Schloss Pillnitz, berühmt für die Kamelie und jenseits von Dresden die Stadt Meißen mit seinem Weinanbaugebiet. Wer nicht unbedingt die Dampfer nutzen möchte, Radwege folgen der Elbe bis Hamburg, viele Städte am Flusslauf laden zur Besichtigung ein, man sollte jedoch viel Zeit mitbringen, denn die Elbe ist lang.

Die nördlichste größere Erhebung ist der Harz, vor 1989 durch die Mauer in zwei Hälften gespalten, der Brocken, die höchste Erhebung, war militärisches Sperrgebiet. 1981 machten wir Urlaub im Ort Breitenstein in der Nähe von Stolberg/Harz. Schöne, breite Wege durchziehen das Gebiet, die mit Dampf betriebenen Züge der Harzquerbahn fahren ab Wernigerode in Richtung Norden und seit der Wende befährt von Schierke auch wieder eine Bahn auf den Brocken. Bekannt ist die Region für den Kyffhäuser, einer Legende nach soll Friedrich Barbarossa hier begraben sein und wiederkehren, um Deutschland zu neuem Ruhm führen, daher bekam er in wilhelminischer Zeit ein Denkmal. Weitere Zeugnisse des Mittelalters sind die Burgruine Regenstein, die Burg Stolberg und das Rathaus in Wernigerode, wo viele Paare in historischer Kulisse sich das Ja- Wort geben. Wenn man die nun unsichtbare Grenze überwindet, gelangt man in das reizvolle Städtchen Braunlage, hie dominieren Fachwerkhäuser. Aber auch die alte Kaiserstadt Goslar ist eine Reise wert. Zu Halloween und in den letzten Apriltagen sollte man die Stadt Thale aufsuchen, denn hier hat der Hexentanzplatz Berühmtheit erlangt. Außerdem soll einst ein Prinz mit seinem Pferd seinen Häschern entflohen sein, Zeugnis dieses Geschehens ist die Rosstrappe an einem Felsen hoch über der Bode. Etwas südlicher gelegen, befindet sich die Weltkulturerbe- Stadt Quedlinburg, die in den letzten Jahren aufwändig restauriert wurde.

Zoologische Gärten und Tierparks gibt es in vielen Städten, der Zoo, der die bedeutsamste Entwicklung in meiner Region genommen hat, ist der Zoo Leipzig. Schon als kleinstes Kind durchstreifte ich ihn mit meinen kurzen Beinen, viele Tiere bewohnten damals noch viel zu kleine Käfige, nunmehr gibt es weitläufige Anlagen, wie das Gondwana- Land und das Elefanten- Areal Ganeshda Mandhi. Nachteil heute ist, dass es durchaus passieren kann, dass man gewünschte Tiere nicht sieht, z.B. weil sie sich zum Mittagsschlaf zurückgezogen haben, nicht so die Erdmännchen, die immer auf Wachposten sind, so mein Erdmännchen im ersten Sonnenschein:

Die Kalahari ist kalt, der Tag ist schon alt, da zeigt sich´ne Hand, fast wie der Sand
So braun, mit schwarzen Linien durchhaun. Scheu noch, doch keck die Nase vor, reck,
Zwei Äuglein schaun raus: „draußen läuft nicht mal ´ne Maus, hab Futter gewollt,
Doch jeder Wurm sich hier trollt. Dabei knurrt schon seit Tagen mein unruhiger Magen.
Was soll ich nur tun? Ich kann nicht mehr ruhn. Mama kann mir nichts raten,
Es fehlen die Maden. Denen ist es zu kalt, wenn der Wind weht im Spalt.
Doch, was ist denn dass? Die Sonne wird blass, verhüllt sich mit Wolken,
Die der Wind hat gemolken. Es fallen viele Tropfen, muss den Eingang verstopfen.
Ich kann nichts weiter tun, als lange zu ruhn, muss den Gang runter ruscheln
Und mit Schwesterlein kuscheln. Doch find ich dass doof, ich mach ihr nicht den Hof.
Mit ihrem doofen Gezicke, nur weil sie mal zwicke. Dabei bin ich fast ein Mann,
Der die Familie beschützen kann, bin ein Wächter auf dem Berg,
Mir entgeht nicht mal ein Zwerg. Jag die Geier in die Flucht,
Ahm den Vogelschrei durch die Schlucht. Sind Die endlich weg, such ich Futter im Dreck.
Hab ein gutes Gehör und ein noch bess´res Gespür. Wenn sich etwas bewegt,
Hab ich´s lang schon erspäht. Nun ist´s mir genug, ich wag einen Lug.

Sonne ist wieder da und nanunanna, es sprießt viel Grün,
Werd ganz nach draußen ziehn. Hab ein Rascheln gehört, weil, ein Blättlein enführt,
Von einem ganz dicken Wurm, den fang ich im Sturm,
Ich pack ihn am Schwanz und verschlinge ihn ganz.
Doch dass war zu geschwinde, hör meine Magenwinde- Ööööööööööööööhhhhh."

Erste Mehrtagestour über den Erzgebirgskamm

Durch meine Armeezeit gut trainiert, wagte ich mich nun an eine Mehrtageswanderung. Zuvor hatte ich mir einen Rucksack mit Gestell (Kraxe), Wanderschuhe und Schlafsack zugelegt, geschätztes Gewicht mit Gepäck: 15kg. Da ich mich im Vogtland bereits auskannte, wollte ich nicht gerade in Reichenbach starten, sondern nutzte den Bus über Rodewisch in Richtung Johanngeorgenstadt, schon der Einstieg in den Bus schuf Probleme wegen der Breite meines Gepäcks. Noch weit vor der Endstelle, in Neustadt, verließ ich den Bus, um der Wanderwegmarkierung Blauer Strich auf weißem Grund zu folgen. Der Steinbach begleitete meinen Weg bis Erlabrunn, wo er ins Schwarzwasser mündet und ich im Regen auf einer Straße stand. Umdrehen zählte nicht, Augen zu und durch, ich wartete das Ärgste in einer Bushaltestelle ab, folgte der Straße und dem Schwarzwasser, wo sich in Breitenhof ein Wegweiser ins Fichtelberggebiet befand. Nach der Passage von Breitenbrunn erlaubte ich mir eine Rast in einer Bushaltestelle in der Kohlung in böhmischer Grenznähe. Vorher hatte mich ein Busfahrer gesehen und scheinbar bei der Stasi gemeldet. Nach meiner Rast setzte ich meinen Weg entlang der Grenze fort und bekam einen Schreck, denn ein Geländewagen (Lada Niva) hielt mit quietschenden Reifen, dem zwei in Zivil gekleidete Personen entstiegen. Diese salutierten, zückten einen Ausweis und wollten meine Papiere sehen. Sie staunten nicht schlecht, als sie meinen Wehrdienstausweis mit gültigem Urlaubsschein sahen, fragten mich noch nach dem Ziel meiner Wanderung und wünschten gutes Gelingen. Ich hingegen verließ die Grenze und umrundete den Fichtelberg auf der Nordseite, von Tellerhäuser kommend über den Klöppelweg, die Zschopaustraße und Siebensäure zur Jugendherberge Neudorf. Zu DDR- Zeiten waren die Herbergen angewiesen, Einzelwanderer aufzunehmen und hier war mir das Glück hold. Ich musste für Abendbrot, Frühstück und Bettwäsche nur 7,- Mark berappen und war es zufrieden. Nach dieser ersten Tagesetappe schlief ich recht schnell. Bei mehreren Tagen Wanderung etablierte sich bei mir ein inneres Gesetz. Der 2. oder 3. Tag wird zum Schontag, Daher brach ich nach dem Frühstück auf, überquerte die Straße nach Cranzahl, benutzte den Kleppermühlenweg mit Schutzhütten, die zur Rast einluden, umrundete den Berg Bärenstein und passierte gleichnamigen Ort. Hier überquerte ich die B95 und ging den Grenzweg, der mich in der Mittagszeit Jöhstadt erreichen ließ. Gaststättenpreise konnte man damals noch bezahlen, so ließ ich mich in einem Lokal nieder und schlemmte ausgiebig. In der Jugendherberge Jöhstadt lachte mir erneut das Glück ins Gesicht, ich buchte eine Übernachtung, besichtigte im Anschluss noch die Stadt und sah in einiger Entfernung den Pöhlberg bei Annaberg- Buchholz. Am Abend überraschte mich noch eine Sportgruppe, die in Jöhstadt zum Training war und die Nacht in der Herberge verbrachte. Ich wurde zur Disko eingeladen, tanzte ausgiebig mit mehreren Damen, versäumte es jedoch, Adressen zu tauschen. Aber eine feste Beziehung hätte mich vielleicht von meinem Ziel abgebracht, also verließ ich am Morgen etwas wehmütig Jöhstadt. Anhand meiner Blaumarkierung ging ich schöne, breite Waldwege, passierte Grumbach, Steinbach, streifte Satzung und erreichte gegen Mittag den Grenzübergang Reitzenhain, den ich rechts liegen ließ, damit ich im Ort noch Lebensmittel einkaufen konnte. Eine holprige Straße führte mich nach Kühnhaide, wo ich meinen treuen Weg wiederfand. Geschützdonner erinnerte mich daran, dass sich unweit ein Truppenübungsplatz der Marienberger Garnision der Armee befindet, heute sind es die Gebirgsjäger. Mitten im Wald wollte ich diese Nacht kampieren, weshalb ich mich mit Lebensmitteln eingedeckt hatte. Man glaubt es nicht, wie intensiv man die Natur erlebt, wenn man das erste Mal draußen schläft, jedes Knacken wird registriert, denn Wildwechsel sind häufig. Zum Frühstück gibt es Proviant, Wasser zum Trinken und zum Zähne putzen kommt aus einer nahe gelegenen Quelle, derartig erfrischt konnte es weiter gehen. Ich erreichte Olbernhau, bestaunte die Saigerhütte, heute kann man direkt dahinter die Grenze nach Böhmen

passieren. Neben der Grenze verlaufen Straße und Bahnlinie, beide konnte ich jedoch bald wieder verlassen, denn ein schöner, breiter und gut markierter Wanderweg brachte mich über Hirschberg in die Spielzeugstadt Seiffen. In der Nähe von Seiffen liegt der Schwartenberg, welcher sich jedoch ziemlich kahl präsentierte. Bald erreichte ich Neuhausen, wie Seiffen eine Schnitzerstadt, Regen ließ hier keinen großen Aufenthalt zu. In der Nähe liegt die Talsperre Rauschenbach, geeignet für Trinkwasser, ich passierte das Nordufer, vorbei an einem Flugzeug, wenn ich mich recht erinnere, eine IL-18 und kam an einen Scheideweg, Orientierungssinn wäre hier vonnöten gewesen, welchen ich scheinbar nicht hatte, die Markierung fehlte jedenfalls. Einen 10-km- Umweg zahlte ich als Lehrgeld, denn Rechenberg-Bienenmühle musste ich mir nicht noch einmal anschauen, ich kannte den Ort schon. Das Pech ging weiter, zurück an der Grenze und an meinem eigentlichen Weg, wollte ich in einer Jugendherberge im Wald übernachten, man wies mich jedoch wegen Platzmangel ab. Somit verbrachte ich eine weitere Nacht im Wald, südlich von Holzhau, mit Proviant aus dem Rucksack. Am nächsten Morgen, frisch gestärkt, passierte ich Teichhaus und Neuhermsdorf, beides in Grenznähe. In Rehefeld-Zaunhaus traf ich erstmals seit Langem auf Touristen, welche ich nach einem smaltalk in Erstaunen versetzte, verriet ich ihnen doch meine gesamte Wanderstrecke. Hinter dem Ort verließ ich die Grenze und war baff, so viel Umweltzerstörung, wie in diesem Wald hatte ich noch nie gesehen, die höchste Erhebung heißt Kahleberg und der Name ist gut gewählt, Förster quälten sich mit Maschinen, um dem toten Holz Herr zu werden. Es macht sich auch sofort an der Qualität der Wege bemerkbar, denn die schweren Maschinen für den Holztransport hinterlassen tiefe Furchen. Mit einigen Umwegen, denn zum Teil war das Gelände unpassierbar, errreichte ich Altenberg, wo ich im Knappensaal ein schönes erzgebirgisches Essen mit Braten Klößen und Rotkraut zu mir nahm. Unweit davon liegt Geising, ich erträumte mir mal wieder ein Dach über dem Kopf und wurde in der dortigen Jugendherberge fündig. Zunächst sagte mir eine Bedienstete, die Chefin sei duschen, leider allein. So trennte ich mich erst mal von meinem Gepäck und besichtigte Geising. Gegen Abend kehrte ich zurück und bestaunte eine blutjunge Herbergsleiterin. Sie zeigte mir bereitwillig das ganze Haus, beklagte sich über den Zustand, die viele Arbeit und die ignoranten Behörden. Ich versprach Ihr, mich darüber mal in der Presse zu äußern, was ich ca. einen Monat später dann auch tat. Was daraus geworden ist, entzieht sich meiner Kenntnis. Zum Abendbrot erhielt ich von einer Schulklasse die Einladung zur Grillparty und es entspannen sich noch nette Gespräche. Frühmorgens jedoch musste ich dann weiter, es sollte die längste Strecke der Tour werden. Mangels Wanderweg benutzte ich die Straße und passierte Löwenhain, Liebenau, Breitenau, Oelsa (bekannt durch seine Möbelfertigung), nördlich am Grenzübergang Bahratal vorbei, durch das Bielatal, bis ich schließlich nach 42 km in Königstein/Sächsische Schweiz ankam. Ich setzte mit der Elbfähre über und bestellte in der dortigen Jugendherberge (heute Naturfreundehaus) eine Übernachtung. Bis zum Abend war noch Zeit, sodass ich mir Königstein anschauen konnte (berühmt für seine Festung). Nach dem Rundgang, den Formalitäten und dem Abendessen stellte ich fest, dass ich auf dem Zimmer nicht allein war. Drei Wanderfreunde aus dem Carl-Zeiss-Werk in Jena planten mit mir Touren für die nächsten Tage. Am Morgen fuhren wir mit der S-Bahn bis Bad Schandau und schlugen von dort einen Rundweg über die Schrammsteine, den Großen Winterberg und dem Kuhstall mit Ziel in der Jugendherberge Bad Schandau-Ostrau ein. Jeder Gipfel wurde mit einem Gipfelkräuter begossen, Besonderheit dabei war das genaue Treffen des Eichstriches dieses Glases. Wer es nicht schaffte, musste eine Strafrunde bestellen. Der Plan mit der Herberge schlug fehl, also schliefen wir auf einem Bauerngut im Zelt meiner Mitstreiter. Zu Abend aßen wir in einer Kneipe, am nächsten Morgen jedoch mussten wir uns erst mal Proviant besorgen, um unter freiem Himmel zu essen. Danach passierten wir über eine Brücke die Elbe, um dann über Papstdorf und dem Papststein die Festung Königstein zu erreichen und zu besichtigen. Über den Bärenstein und Rauenstein erreichten wir schließlich den Bahnhof „Kurort Rathen" hatten erneut etliche Gipfelkräuter intus und bestiegen die S-Bahn nach Dresden. Von dort mussten meine Begleiter zurück nach Jena, ich machte noch die Stadt unsicher und schlief im Hotel „Lilienstein," nach einem thüringischen Gastronomie-Abend. Am nächsten Morgen musste auch ich nach Hause, jedoch war diese Tour erst der Anfang. Ich stattete mit den verschiedensten Personen noch weitere

Male der Sächsischen Schweiz Besuche ab, mit Übernachtungen in Königsstein, aber auch der Burg Hohnstein, die heute auch keine Jugendherberge mehr ist. Kaum einen Flecken, den wir dabei ausließen, Amselfälle, Amselsee, das Polenztal, das Kirnitzschtal, nach der Wende, auf böhmischer Seite, das Prebischtor, sowie die stille und die Edmundsklamm. Einmal, zu Ostern, hatte ich am Berg Brand kleine Likörfläschchen versteckt, um meine Mitstreiter für einen Aufstieg zu motivieren. Nicht zu vergessen waren Grill- und Fondueabende, Diskos, Lagerfeuer, Nachtwanderungen (mit Schulklassen) und Tischtennismeisterschaften. Auch Kahnfahrten und Fahrten mit der Weißen Flotte nach Dresden unternahmen wir.

Wanderung durch den Thüringer Wald

Einmal auf den Geschmack gekommen, wollte ich nun eine andere Richtung einschlagen. Zu diesem Zweck sollte mich mein Armeekumpel Lutz begleiten. Wir trafen uns auf dem Bahnhof Plauen/ Vogtland und verließen die Stadt über die Haselbrunner Straße. Über eine Reihe von Champignonwiesen erreicht man schnell Syrau, bekannt durch die Drachenhöhlen, welche ich allerdings erst später mit einer Schulklasse inspizierte. Da uns kaum Berge aufhielten passierten wir schnell Fröbersgrün und Pausa. Da ein Förster unser Gepäck sah, warnte er uns vor Kontrollen, denn weiter südlich befand sich die Mauer nach Bayern, es fehlte uns noch ein Jahr bis zur Grenzöffnung. Die Warnung inspirierte uns zu einem Kilometerrekord, denn dadurch fiel das Schlafen in freier Natur in dieser Gegend aus. Die Gewöhnung an das schwere Gepäck zwang zu vielen Pausen, erst gegen Nachmittag erreichten wir das Schleizer Dreieck, ein Begriff für alle Motorsportfreunde, hier finden Rennen statt. Erst gegen Abend trafen wir in Gräfenwarth an der Bleilochtalsperre ein, nun außer Gefahr vor Kontrollen. Ein Lebensmittelladen wollte gerade schließen, der Verkäufer hatte jedoch Mitleid mit uns, verkaufte noch Essbares, schockierte uns jedoch auch. Die Jugendherberge Isabellengrün, unser Tagesziel, war die Nacht zuvor abgebrannt. Somit mussten wir in der Natur nächtigen und unseren Proviant verzehren. Das Wetter ließ es aber zu, trocken und frohen Mutes folgten wir dem Saale- Ausgleichsbecken nach Burgk, bekannt durch eine mittelalterliche Festungsanlage. Nach einer kurzen Besichtigung folgte unser Weg weiter der Saale, kaum gestört durch andere Touristen, nur ein Fuchs schürte vorbei, ohne uns zu würdigen. Gulasch auf Plastiktellern stellte unser Mittag in Ziegenrück dar, dies war jedoch nur der Auftakt weiterer gastronomischer Kapriolen auf der Thüringen- Tour. Nach mehreren Irrwegen setzte uns eine Fähre über die Saale, da der Tag sich dem Ende neigte, erlöste uns ein Hinweisschild auf eine Jugendherberge von den Strapazen und ein Wandersmann bot uns einen Stempel für den nicht vorhandenen Ausweis an. Der vorangegangene Tag zollte Tribut, zwei Wandersmänner fielen wie die Steine in ihre Betten und schliefen traumlos. Ausgeruht, passierten wir die Hohenwarthe- Talsperre mit dem gleichnamigen Pumpspeicherkraftwerk, später Kaulsdorf, bis wir gegen Mittag Saalfeld erreichten.Die Suche nach einem Quartier zwang uns zu einer intensiven Stadtbesichtigung, war jedoch vergeblich, uns blieb wieder einmal nur der Wald. Wechselndes Wild störte in der Nacht unseren Schlaf, die Angst um unsere Ausrüstung stieg, jedoch entschädigte die Schönheit des Schwarzatales auf der folgenden Etappe. Schon ein Park in Bad Blankenburg hatte Highlights, nämlich Baumriesen, die wir nur zu zweit umfassen konnten. Darauf folgten Strudel der Schwarza und breite Wege, Steine, über die das Wasser nur schwerfällig fließen kann, viel Mischwald und eine Gaststätte, die endlich mal den Namen verdiente. In Schwarzburg hatten wir endlich Glück mit einer Unterkunft und konnten Stadt und Burg besichtigen. Touristen beschwerten sich bei uns über eine nervige Reiseleiterin, der Kaisersaal erstrahlte unter neuem Glanz, nur der Rest der Burg musste noch restauriert werden. Mit der Herbergsleitung stimmten wir unsere Ziele in den nächsten Tagen ab, auf der weiteren Strecke gab es keine Übernachtungsmöglichkeiten mehr, in der Nachsaison nutzten die meisten Herbergen die Zeit für Reinigungen und schlossen die Pforten. Dementsprechend trübe wurde die Stimmung, nur eine 64- jährige Dame konnte uns aufmuntern, sie kam aus der Richtung, in die wir noch wollten, besaß so ein Stempelbuch und berichtete über ihre Erlebnisse. Am nächsten Tag gab zunächst die Schwarza die weitere Richtung vor, in

Sitzendorf bestiegen wir dann die Bergbahn nach Oberweißbach und schlugen einen Weg über die Meuselbacher Kuppe ein. So langsam nervte es Lutz, dass es überall nur Bockwurst zu Mittag gab, meine Scherze konnten ihn auch nicht aufheitern, zumal die Sicht vom Aussichtsturm Dank des Wetters begrenzt war. Somit ging es schnell weiter nach Katzhütte, Jugendherberge ohne Unterkunft, die Erste, dann ein steiler Aufstieg nach Masserberg, Fehlschlag, der Zweite, Schnett, Blamage, die Dritte. Selbst ein Ferienheim wollte uns nicht, man erklärte uns für verrückt. Also betteten wir in der rauen Natur. Starker Wind und Regen ließen es nicht zum Genuss werden, schrecklich war es, die klammen Sachen am nächsten Morgen zu verpacken. Erst gegen Mittag, im Ort Schönbrunn (mit gleichnamiger Talsperre) riss der Himmel endlich auf. Daher passierten wir Frauenwald, Schmiedefeld und die Schmücke im strahlenden Sonnenschein. Doch in Oberhof war es damit schon wieder vorbei, es wurde neblig und kalt. In der Herberge teilten wir uns ein Quartier mit einem Pärchen, ebenfalls mit dem Namen Bachmann, Zufälle gibt es. Auch am nächsten Tag brauchte die Sonne lange, bis sie durch den Nebel stach, nach Skischanze und Kanzlersgrund beschien sie unsere Uneinigkeit über den Weg. Wir teilten uns, stießen paradoxerweise jedoch bald wieder aufeinander. In Ilmenau gab es mal wieder eine ordentliche Gaststätte, die Thüringer Klöße und Braten im Angebot hatte. Frisch gestärkt erreichten wir Langewiesen, wo wir für mehrere Nächte eine Unterkunft gebucht hatten. Ein wohlig- warmer Kamin, den wir selbst heizten, Kochgelegenheiten, alles vorhanden, somit standen Ausflügen in das Kloster Paulinzella, die Glasbläserstadt Lauscha und Suhl nichts mehr im Wege. Eine örtliche Disko verdiente den Namen nicht, Turnhalle wäre besser gewesen, 21.00 Uhr keine Getränke mehr und die Liveband betrunken. Dafür entschädigte Weimar als Abschluss mit seinen Museen.

Isergebirge, Riesengebirge und Bäderdreieck

Lutz war nun auf den Geschmack gekommen, auch war es an der Zeit, Böhmen näher kennenzulernen. Vor der Wende gab es die Reisegesellschaft Jugendtourist, man musste Ziel und Ausweichmöglichkeit angeben. Ich entschied mich für die Hohe Tatra und als Ausweich das Isergebirge. Die zweite Möglichkeit trat ein, als Treffpunkt war der Dresdner Hauptbahnhof vorgesehen. Wegen des frühen Zeitpunktes übernachteten wir in einer Herberge in Meißen und erreichten Dresden mit der S- Bahn. Reiseleiter war ein sehr engagierter Student, er delegierte uns in die Bahn nach Zittau, wo Grenzkontrollen anstanden, Zollerklärungen wurden nötig, Kronen hielten wir bereits seit Beginn der Reise als Taschengeld in den Händen, es gab aber immer wieder Personen, die die Zollbestimmungen nicht einhielten und mehr Kronen mitführten, so auch diesmal. Somit wurde mein Teil der Reisegruppe intensiv kontrolliert und nur mit Mühe erreichten wir den Zug auf böhmischer Seite. Die Fahrt ging nun über Liberec und Jablonec nach Bedrichov-Hrabetice, die Chata „Arnika" sollte nun unser Quartier für die nächsten Tage sein. Frühstück und Abendessen waren vom Feinsten, Mittags wurde auswärts gegessen. Häufiger Anlaufpunkt wurden das Josefstal/Josevuv dul, ein Stausee, in der Nähe befand sich ein Glasmuseum. Die Gegend um Jablonec ist berühmt für ihre Bleiglaserzeugnisse, somit besuchten wir die verschiedensten Museen. Die Glasbläser ließen sich über die Schulter schauen und präsentierten stolz ihre Erzeugnisse, kaufen konnten wir, Dank unseres schmalen Taschengeldes, nichts. Ein Abstecher nach Liberec sollte uns fast unserer Taschengeldvorräte berauben, denn es gab Dinge zu kaufen, die es in der DDR nicht gab, ich deckte mich mit Messern und Ausstechformen für die Küche ein. Nach dem Stadtbummel begann der Aufstieg zum Jested, den man sogar vom höchsten Punkt der Lausitz, der Lausche, sehen kann. Den Gipfel krönt ein markanter Turm, der kegelförmig ist. Ein weiterer Abstecher ging in das Riesengebirge, als Appetithappen für das darauffolgende Jahr, zunächst nach Spindleruv mlyn/Spindlermühlen, ein weltbekannter Kurort, malerisch im Tal gelegen, mit vielen Hotels. Die Elbquelle, für die Spindlermühlen ebenfalls bekannt ist, konnte damals nicht besichtigt werden. Harrachov, bekannt als Sportstätte für die Skiflug- WM, wurde ebenfalls besichtigt. Auch hier gab es viele große Hotels. An den folgenden Tagen nahmen wir uns die Gipfel des Isergebirges vor, Bramberg und Severak, beides 1000er Berge, letzterer ist imposant wegen seines Pärchen-

felsens. Das Isergebirge ist eine Hochfläche und liegt 950m über dem Meeresspiegel, die Landschaft ist kahl, laut Reiseleiterin wegen des rauen Klimas, es wird jedoch eher an der Verbrennung der Lausitzer Kohle liegen. Für einen Tag erhielten wir die Erlaubnis, auf eigene Faust eine Tour zu starten, es wurde ein ganzer Tag daraus. Ziel war das Kloster Hejnice, ein Marsch von 40km. Das Kloster liegt im Tal und zunächst ging es immer bergab, zur Mittagsrast dachten wir noch, es wird eine lösbare Aufgabe. Mit einem deutschstämmigen Paar wurden noch Erfahrungen und Lebensbedingungen ausgetauscht, dann kam der Anstieg. Jizera (1120m), Holubnik und Bila Kuchyne wurden zu einer zeitraubenden Herausforderung. Erleichtert erreichten wir das uns schon bekannte Tal der Jedlova mit einem imposanten Wasserfall. 5 Minuten zu spät erreichten wir den schon beim Abendessen sitzenden Rest der Gruppe und man konnte die sprichwörtlichen Steine der Erleichterung fallen hören. Die Abende in der Chata verbrachten wir mit Spielen, Diskos, Lagerfeuern, Blicken in die Sterne und ersten Liebesbanden.

Auch bei mir entwickelte sich eine Beziehung, die 20 Jahre hielt. Ein Jahr später kehrten wir nach Böhmen zurück, diesmal in das Riesengebirge. Zunächst wurde die Bahnfahrt zur Tortur, Reichenbach- Dresden- Zittau- Liberec- Trutnov- Turnov- Velka Upa, der Zielort liegt südlich der Schneekoppe/Snezka(1602m). Wir wohnten direkt über der Post, eine Woche- 6,- DM, denn die hatten wir bereits. Ausstattung- 2 Betten, 1 Waschschüssel, ganz einfach, aber Essen für 2,-DM, 3 Gänge mit Getränk. Unzählige Gipfel luden zum Sturm ein, Dreh- und Angelpunkt wurde Pec pod Snezkou, bekannt durch sein Hotel „Horec." Ähnlich dem Thüringer Wald gibt es hier einen Kammweg, die Rennerovka, man kann den Sessellift zur Portasovy bouda benutzen oder einem steilen Bergweg folgen, wir taten letzteres. Die Rennerovka benutzten wir, um der Vyvorka bouda und dem cerna hora einen Besuch abzustatten. Will man den Bäderort Janske Lazne besuchen, muss man ins Tal absteigen, wird allerdings von böhmischer Backkunst verwöhnt, die stark an die Wiener Kaffeehaus- Kultur erinnert. Kaffee gab es allerdings damals nur türkisch, das heißt, mit Kaffeesatz. Auf dem Rückweg kann es durchaus passieren, dass man erst nach Sonnenuntergang in der Unterkunft eintrifft. Den Gipfelsturm zur Snezka behielten wir uns für die Abreise vor, zunächst wollten noch einige Aufstiege zum Gipfel ausprobiert werden. Einer davon verlief durch das Obri dul, ein malerisches, enges Tal. Am Talausgang in Gipfelnähe gibt es einen Grenzübergang nach Polen, jedoch versperrten uniformierte Grenzschützer den Zugang, daher folgte ein Abstieg nach Spindleruv mlyn zum Mittagessen. Was man hinabsteigt, muss man wieder hoch, dementsprechend steil verlief unser Weg zur Loucni bouda. Dort ein einheimisches Bier getrunken, fühlt man sich nach einem anstrengenden Tag, als hätte man Beine aus Blei. Östlich der Snezka liegt Mala Upa, auch ein Grenzübergang, aber auch hier Abweisung, daher Aufstieg auf den Gipfel und Abstieg zur Unterkunft. Längste Etappe wurde der Weg nach Vrchlabi, mehrere Auf- und Abstiege hin, das Gleiche zurück, jedoch eine schöne Stadt mit einem Marktplatz, der von Bogengängen gesäumt wird. Bald wurde es Zeit, Abschied zu nehmen, der Rückmarsch begann. Zunächst die Fahrt mit dem Sessellift zur Snezka, Rundumblick vom Gipfel mit Wehmut, dann Abstieg vom Gipfel und Weg nach Spindleruv mlyn. Da die Elbbaude immer noch geschlossen war, musste ein anderer Weg nach Harrachov gefunden werden. Dort angekommen, verging viel Zeit durch Quartiersuche, am Ende nächtigten wir für 30,-DM im Haus eines Arztes. Frühstück gab es im Ort, Schwarzbrot mit gebratenem Eischnee, sehr lecker. Nun verließen wir das Riesengebirge und kamen bald in Regionen, die wir aus dem Vorjahr kannten. Bald standen wir vor der Chata „Arnika" und liefen hinein nach Jablonec. Die Quartiersuche brachte uns ein heruntergekommenes Hotel mit mäßiger Qualität des Essens und Lärm in der Nacht. Die Rückfahrt verlief über Liberec, Zittau und Dresden nach Reichenbach.

Von Böhmen noch längst nicht genug, brachte uns die Bahn nach Marianske Lazne/Marienbad. Eine schöne Stadt mit einem noch schöneren Hotel, Zimmer mit Balkon, 3- Gang- Menü als Abendessen und Frühstück bei den ersten Sonnenstrahlen auf dem Balkon. Die Tour begann durch ellenlange Kurparks mit einem Anstieg nach Kynzwart, meist nur Wald, bis man am Nachmittag Fratyskovy Lazne erreicht, spät noch Mittag isst und gegen Abend ein Hotel in Cheb findet, nicht annähernd die Klasse des Hotels in Marianske Lazne.

Die Mauer ist weg- Zeit für Urlaub im Westen

Den ersten Urlaub verbrachten wir im Bayrischen Wald, mit Säugling, fehlender Autobahn, Trabant und den letzten Schneeresten. Die Anreise war daher beschwerlich, mit häufigen Still- und Milchkoch- Pausen, aber einem tollen Hotel mit Schwimmbad und bayrischer Küche. Die Touren führten durch einen Mittelgebirgswald, Bodenmais mit seiner Glasbläserwerkstatt wurde häufig zum Ziel. Für Schnapsliebhaber bietet die Stadt Zwiesel ein gutes Ziel, dort gibt es auch ein Spielzeugmuseum. Weiter südwestlich folgt der Lamer Winkel mit dem Großen Arber und dem Osser, wo man schon anspruchsvollere Touren bestreiten kann. Eine etwas kürzere Anreise bot uns das Fichtelgebirge, wo wir mehrmals bei einer Vermieterin mit Familienanschluss in Weißenstadt unterkamen. Schneeberg und Ochsenkopf sind nur einige erwähnenswerte Gipfel des Gebietes. Am Ochsenkopf konnte der Tourist aus der ehemaligen DDR erstmalig eine Sommerrodelbahn erleben. Von hier aus strahlte auch das ZDF, durch die Mauer ungehindert, in unsere Wohnzimmer. Einige Bergwerke laden zur Besichtigung ein und in der Hitze des Sommers findet man im Weißenstädter See Abkühlung. Die Einheimischen zeigen sich zunächst reserviert, ich habe sie auf einer Wanderung zum Großen Waldstein anders erlebt. Der Weg nach oben nahm lediglich eine halbe Stunde in Anspruch, dann gab es Essen und Getränke. Letztere lockerten die Zunge und derbe bayrische Witze machten die Runde, Zeit für mich, mit DDR- Witzen nachzulegen. Plötzlich gehörte ich zur Gemeinschaft, man grüßte mich in den Folgetagen quer über den Marktplatz von Weißenstadt. Städte, wie Kulmbach, Bayreuth und Bamberg, mit ihren Schlössern, Burgen und mittelalterlichen Innenstädten sind vom Fichtelgebirge aus leicht erreichbar.
Ebenfalls eine reizvolle Gegend liegt in der Nähe von Kassel, auf der Suche nach einem Babyhotel begaben wir uns nach Waldeck am Edersee. Der Edersee ist eine Talsperre, bekannt geworden durch die Sprengung der Staumauer im 2. Weltkrieg, alliierte Bomberverbände hatten damit eine Flutkatastrophe im Edertal ausgelöst. Die Umgebung wird durch bewaldete Hügel geprägt, Waldeck krönt eine Burg, die Stadt hat viele Fachwerkhäuser als Kulisse. In der Nähe liegen der Kurort Bad Arolsen, Bad Wildungen und der Wintersportort Willingen. Um nach Kassel auf die Documenta zu fahren, sollte man schon Fan sein, gelb- schwarze Warnbaken oder ein Gummi am Nagel, jeweils mit einem Untertitel versehen, lösten bei mir eher Kopfschütteln aus. Die Stadt Kassel ist eine typische Einkaufsstadt.
Bald jedoch machte sich in mir die Sehnsucht nach den Alpen breit. Nachdem wir schon mal Weihnachten im Wittelsbacher Hof von Oberstdorf verbracht hatten und mit Mehr- Gang- Menü, Schlittenfahrt, Glühwein und einem zünftigen Weihnachtsmann verwöhnt wurden, sollte es nun ein richtiger Urlaub werden. Im Ortsteil Tiefenbach fand sich ein Bauernhof mit einer freundlichen Vermieterin und wir wurden bald zu Stammkunden. Während der Bauer selbst wortkarg war und sich meist nur um landwirtschaftliche Dinge kümmerte, schlossen wir Freundschaft zu seiner Frau. Sie war Ortsbäuerin, bei Festumzügen stellte sie einen Wagen und Pferde, bei ihr konnte man Käse und Schinken kaufen und ihr Garten wurde mehrmals hintereinander prämiert. Abends saßen wir zusammen, sie brachte Wein, nicht ohne passierende Touristen neidisch zu machen, im Gegenzug kochte ich Rezepte aus meiner Heimat. Die Kinder fanden Beschäftigung im Stall, sahen beim Melken zu, berichteten von spannenden Kälbergeburten, mussten sogar mal Kühe mit einfangen und fanden eine große Spielwiese vor. In der Nähe von Oberstdorf fließen verschiedene Bäche zur Iller zusammen, die meisten schnitten Täler in die Landschaft. So ergaben sich Ausgangspunkte für langgestreckte Wanderungen. Touristische Höhepunkte dabei sind die Breitachklamm mit vielen Felsformationen, das Kleinwalsertal, was eigentlich schon zu Österreich gehört, aber von Deutschland verwaltet wird, die höchste Erhebung, das Nebelhorn, das Fellhorn und das Walmendinger Horn. Bergbahnen verkürzen den Aufstieg, man sollte sich genau informieren, welche Temperaturen auf dem Gipfel herrschen und die Kleidung danach anpassen. Es gab in der Vergangenheit schon einige Todesfälle wegen Erfrierungen, auch leiden einige Touristen an Selbstüberschätzung und stürzen von Felsen. Einmal habe ich an einer geführten Bergtour teilgenommen, die Auf- und Abstiege, die wir dort absolviert hatten, würde ich mir nie allein zutrauen.

Seile am Felsen zum Festhalten, am Wegrand geht es mehrere 100m in die Tiefe, Pfade, die sonst nur Bergziegen nehmen würden, Wetterumschwünge, die uns allerdings Zeit ließen, noch rechtzeitig in den Bus zu kommen, ohne Führung wäre es ein hohes Risiko gewesen. Mit dem Auto ist man flexibel, schnell erreicht man den Bodensee, die Insel Mainau,das Fürstentum Liechtenstein, das Thannheimer Tal, die Zugspitze, die Königsschlösser und den Norden von Österreich. Aber Vorsicht, einige Passstraßen sind erst ab Juni geöffnet, einmal haben wir die Alpengipfel noch mit Schneelast angetroffen.
Selbstverständlich testete ich auch die gängigen Badeurlaube aus. Ein erstes Experiment war Storkow in der Nähe von Berlin, ein Radfahr- Paradies, ein kleiner See, viel Wald und schnell ist man in Berlin. Das Quartier war eher gewöhnungsbedürftig und für Niemanden zu empfehlen. Besser verliefen unsere Urlaube an der Ostsee. Kühlungsborn war ein erster Versuch, schöner Sandstrand, für den man allerdings Kurtaxe entrichten muss, schöne Gastronomie, Fahrradverleih, aber das Quartier (Souterrain) hätte besser sein können. Der Gegensatz dazu ist Prerow, auf Fischland/Darss gelegen. Zu DDR- Zeiten war Prerow ein FKK- Paradies, am gesamten Strand konnte man auf Textilien verzichten. Heute wird getrennt in Textil- Hunde- und FKK- Strand. Mit unserer Vermieterin hatten wir diesmal Glück und wurden zu Stammkunden. Die Frau ist Rentnerin, ihr Mann ist schon frühzeitig verstorben, besitzt 2 Esel, Hühner und eine kleine Herde Highland- Cattles. Das Quartier ist einfach, dafür aber bezahlbar und wir hatten Familienanschluss. Die Kinder gingen zur Hühnerfütterung, Tomatenernte und Eselpflege, ich schnitt die Hecke und häufig waren wir Gast an der Kaffeetafel. Wir wohnten in der Nähe des Hafens, daher konnten wir frisch geräucherten Fisch direkt vom Ofen essen, doch, Vorsicht, es lauern räuberische Möwen direkt über den Köpfen. Vom Hafen aus kann man eine Boddenrundfahrt mitmachen, aber auch ein Zeesboot unter Anleitung selbst steuern. Ferner ist unsere Vermieterin Mitglied im Shanty- Chor, bei Festen konnten wir sie schon mehrmals live erleben. Tradition hat ein Brauchtum aus schwedischer Besatzungszeit, der schwedische König verlangte Tribut in Form eines Holzfasses, der Tonne, wahrscheinlich Fisch. Als die Schweden abzogen, erinnerte man daran mit einem Fest, dem Tonnenabschlagen. Zunächst werden die Tonnenkönige der vergangenen Jahre mit einem geschmückten Wagen abgeholt und zum Festplatz gefahren. Dort hängt bereits eine geschmückte Tonne, die von Reitern mit Stöcken bearbeitet werden. Wer das letzte Stück abschlägt, ist Tonnenkönig und ihm steht ein sehr teures Jahr bevor, denn er muss einige Male die Dorfbevölkerung zum Umtrunk einladen. Ist mal an der Ostsee nicht so schönes Badewetter, bietet sich die Umgebung für Unternehmungen an. Der Darsser Ort ist Naturschutzgebiet, lässt sich mit dem Rad erkunden, besitzt einen Leuchtturm und ein Naturkundemuseum. Unweit davon trainieren Seenotrettungsdienste und laden manchmal zu einer Mitfahrt auf ihren Rettungsbooten ein. Will man nach Zingst, muss man die Öffnungszeiten der Meiningenbrücke beachten. Boote aus dem Bodden können zweimal am Tag in die Ostsee hinaus und wieder zurück fahren, zu diesem Zweck muss der Autoverkehr warten. Östlich von Zingst befindet sich ein großes Vogelschutzgebiet. Will man allerdings die Vögel hautnah erleben, es ist besser, in den Vogelpark Marlow zu fahren, der südlich von Barth an der Autobahn A20 liegt.
Tierparadiese lassen sich auch in der Heide erleben, zu diesem Zweck übernachteten wir in einer Jugendherberge in Bad Fallingbostel. Hier gibt es den Vogelpark Walsrode, den Safaripark Hodenhagen und den Naturpark Heide mit seinen Heidschnucken. Für Vergnügungssüchtige gibt es in der Nähe den Heidepark Soltau.
Auch den Ferienflieger haben wir zweimal genutzt, zunächst ging es dahin, wo alle Sonnenhungrigen hinwollen, nach Mallorca. Das erste Erlebnis war einschneidend, nach der Landung durchschreitet man den riesigen, klimatisierten Flughafen von Palma de Mallorca und strömt zum Bus. Kaum verlässt man die Halle, ist es, als schlägt ein Mann mit Hammer zu, 40 Grad Celsius, daran muss man sich erst gewöhnen. Wir fuhren in Richtung Süden der Insel, über Manacor nach Sa Coma in der Nähe von Calla Millor. Kaum ließ die Temperatur etwas anderes, als Baden zu, schon früh 9.00 Uhr gerät eine Ortsbesichtigung zur Sauna, einmal fuhren wir auf eigene Faust mit dem Linienbus zu einem Markt im Zentrum der Insel und einmal fuhr uns ein Bus vom Hotel

nach Palma de Mallorca zur Stadtbesichtigung und in das Kloster Valdemossa im Tramuntana-Gebirge. Etwas reizvoller wurde ein Urlaub auf der kanarischen Insel Teneriffa, die Insel hat ganzjährig 26/27 Grad Celsius, mit einem Leihwagen lässt sich die ganze Insel erkunden. Wir sahen den Vulkankegel Tejde, 2000 Jahre alte Drachenbäume, eine Bananenplantage und den L´Oro- Park mit seiner Delfin- und Orca- Show. Ein Katamaran- Boot zeigte uns das Leben der Schweinswale auf offener See. Mehrmals brachte ich in einer Karaoke- Bar an der Strandpromenade Lieder zum Besten.

Hohe Tatra 2010

Ursprünglich fasste ich dieses Ziel schon 1989 ins Auge. Damals beantragte ich die Reise in der staatlichen Reisegesellschaft Jugendtourist, musste einen Ersatzwunsch angeben und wurde mit diesem Ersatzwunsch dann auch vertröstet. Die Reise führte mich ins Isergebirge, was ich genauer in meiner Biografie „Mit dem Kopf durch die Mauer" beschrieb. Der Vorteil, ich lernte neue Freunde kennen und es entstand eine Beziehung, die 20 Jahre hielt. Der Wunsch, in die Hohe Tatra zu fahren, erlosch jedoch nie. Auch in der Neuzeit war der Weg zur Reise etwas steinig. Schon die Reiseunterlagen vom ADAC- Reisebüro in der Tasche, kam Tage später die Absage. Ein Reisebüro in Limbach- Oberfohna schuf Abhilfe. Die Reiseunterlagen kamen am Wochenende darauf, es war Eile geboten, ein Cash- Center sollte eine schnelle Zahlung ermöglichen, welches jedoch vor Zahlendrehern nicht gefeit war. Reiseveranstalter und Hausbank gerieten in größte Aufregung, es ging jedoch alles gut.
Zeitiges Aufstehen, denn die Anreise dauerte eine Ewigkeit, gegen 4.20 Uhr Aufbruch, die altehrwürdige A4 entlang, die tief hinein nach Polen führt, nicht ohne ein straffes Gewitter auf der Höhe von Dresden. Die polnische Grenze erreichte ich schnell, Gerüche verrieten mir Braunkohlekraftwerke in der Nähe. Preiswertes Benzin führte in Zgorcelec zum ersten Tankstopp. Der erste Abschnitt der polnischen A4 ließ sich gut an, gut ausgebaut und mit 130 km/h Höchstgeschwindigkeit befahrbar, doch bald fehlten die Randstreifen und die Fahrt wurde auf 110 km/h reduziert, es entstand das Gefühl, auf der Stelle zu treten. Wroclaw und Opole zogen vorüber, Gliwice erreichte man bald (für Historiker- der alte Sender Gleiwitz, Kriegsauslöser für Hitlers Gnaden).Ich fuhr eine Ausfahrt zu früh raus und bekam einige Orientierungsprobleme. Bald jedoch fand ich einen Südostkurs, passierte Oswiecim/ Auschwitz und weitere kleine Ortschaften. Blitzer, anders geformt, als hierzulande, flössten Respekt ein.Bummelnde Laster, Walzen, Traktoren und kilometerlange Baustellen nervten. Auch polnische Rentner konnten den Verkehr erheblich beeinträchtigen, wenn sie plötzlich bremsten, um dann in einen Supermarkt abzubiegen. Die Straßenbeläge wiesen unterschiedlichste Qualität auf. Bald jedoch befuhr ich eine relativ gut ausgebaute Fernverkehrsstraße, die mich in Richtung Zakopane führte. In die Stadt selbst musste ich nicht. Weiträumig die Stadt umfahrend erreichte ich die slowakische Grenze und sah endlich Berge. Bald stand ich vor meinem Hotel, das bekannte Patria in Strbske Pleso. Die Formalitäten zogen sich etwas in die Länge, die Unregelmäßigkeiten bei der Buchung hatten Spuren hinterlassen, doch mit viel gutem Willen auf beiden Seiten ließ sich alles ausräumen. Endlich, ich konnte die Natur genießen, ich trat vor die Hoteltür, bestaunte die majestätischen Berge in der Umgebung und umrundete den See. Bedeckter Himmel ließ noch nicht alles erkennen, aber der Urlaub begann schon einmal sehr gut. Abendessen mit slowakischer Küche im Hotel mit Schwarzbier und ein Bad im hoteleigenen Pool rundeten den ersten Tag ab.
Ein reichhaltiges Frühstücksbuffet wie aus dem Märchen, um mich herum zumeist Rentner, die alle Ausflüge mit dem Reisebus bestritten, manche sah ich nur einmalig, andere verbrachten den gesamten Urlaub mit mir. Ein Paar aus Süddeutschland gesellte sich den gesamten Urlaub über an meinen Frühstückstisch. So erfuhr ich Einiges über die Natur, ein Bär und ein Elch waren gesichtet worden, letzteren bekam auch ich vor Augen.
Bei schönstem Sommerwetter brach ich auf, passierte einige Ferienanlagen und das Sporthotel, doch dahinter wurde es ernst und sollte mich den ganzen Urlaub verfolgen, steile Aufstiege mit kleineren und größeren Steinen, nichts für schwache Beine. Weiterhin gab es fast ständig Mit-

wanderer, die man auf der Tour immer wieder traf. Meist verschätzten sie sich im Tempo, überholten mich, um dann keuchend auf einem Felsen Rast zu machen. Es empfiehlt sich, ein mäßiges, immer gleich bleibendes Tempo zu gehen, angesichts der Steine die beste Wahl, auch die Bergstöcke, die meine Begleiter mitführten, hielt ich für gewagt, denn Steine bieten keinen Halt, man kann ins Rutschen kommen. Kommt man mit Leuten ins Gespräch, empfiehlt sich Englisch als Sprache, denn, außer im Hotel, finden sich hier kaum Deutsche, slawische Sprachen sind hier gefragt, die ich leider nicht kann, von etwas russisch mal abgesehen, wegen der grauen Vergangenheit jedoch nicht anwendbar. Gleich zu Beginn der Tour traf ich auf zwei Tschechinnen, Mutter und Tochter, beide in einem Hotel in Poprad, südlich von Strbske Pleso untergebracht. Ich erfuhr ihre komplette Lebensgeschichte, sie sollten meinen Aufstieg eine Weile begleiten. Flüssigkeiten muss man auf der Tour kaum mitführen, frisches Gebirgswasser ist ein ständiger Begleiter, ob nun als Wasserfall oder Gebirgsbach, heilende Wirkung nicht ausgeschlossen. Gewährst Du einen Bergkamm als Ziel, so stellt sich heraus, dass Dein Ziel nur eine Etappe war, denn dahinter erblickst Du einen weiteren Kamm. Bäche stauen sich zu einen Gebirgssee, dem Pleso. Hast Du eine Höhe erreicht, wo Du Dich am Ziel wähnst, geht es erst so richtig los, Ketten als Aufstiegshilfe über einen Grat, der es so richtig in sich hat, zum Teil liegt hier im Juli noch Schnee. Ich überwand einen Grat und sah auf der anderen Seite, dass sich der Himmel bezog, ein schlechtes Omen. Bald darauf begann der Regen, der bald in einem Sturzbach herunter kam, die Antwort darauf, woher die vielen Bäche und Wasserfälle kamen. Meine Wanderausrüstung wurde völlig durchnässt, meine Digitalkamera überlebte diesen Urlaub nicht. Erst nach meiner Ankunft im Hotel ließ der Regen nach, 7 Stunden reine Gehzeit waren bewältigt.
Den Abend beherrschte die Freude auf das Abendessen und das Bad im Pool. Da gerade die Fussball- WM stattfand, schaute ich noch das Spiel Niederlande gegen Uruguay.
Schon der erste Blick aus dem Fenster verhieß nichts Gutes, schnell ziehende Wolken und Sturm. Ich benötigte das Frühstücksbuffet, um meine Laune zu heben. Das Wetter blieb trüb, der Wind legte sich zunächst etwas. Ähnlich dem Rennsteig, gibt es auch in der Hohen Tatra einen Fernweg, er ist rot markiert und nennt sich Tatranska magistrala. Diesen Weg benutzte ich einige Zeit in Richtung Osten. Schilder in slowakischer Sprache wiesen einen Naturlehrpfad aus.
Als das letzte Hinweisschild passiert war, verließ ich unweit der Chata pri Popradkom den Schnellweg für meinen heute geplanten Aufstieg. Ziel sollte die Berghütte Chata pod Rysym und vielleicht der Berg Rysy, 2500m hoch, selbst sein. Doch zunächst bot sich mir ein imposantes Schauspiel. An einem überdachten Platz lagerten Lebensmittel aller Art. Studenten griffen sich Dinge, die sie tragen konnten und machten sich auf den Weg zu meinem Tagesziel. Von alten, erfahrenen Hohe-Tatra- Hasen hatte ich bereits gehört, dass man sich eine Kleinigkeit verdienen konnte, wenn man Berghütten mit Lebensmitteln versorgt. Ich schämte mich etwas, als ich mit leeren Händen loszog, umgeben von Trägern mit Tetra- Packs Milch und Zwiebelsäcken.Bei dem allmählichen Aufstieg dachte ich mir auch noch nichts dabei, die Bäume wurden niedriger und verschwanden ganz, Gras, Enzian, Heidekraut und einige unbekannte Pflanzen säumten meinen Weg, der Wind griff unbarmherzig nach mir. Bald sah ich nur noch kahles Felsgestein. Serpentinenpfade führten mich zu den gewohnten Ketten. Der Untergrund jedoch war nass und rutschig. Also beschloss ich, umzukehren. Es setzte wieder Regen ein und der Wind griff nach sämtlichen Körperteilen, es wäre zu gefährlich gewesen, das Tagesziel anzusteuern. Die Wege, die ich nun zurück lief, bildeten ein Sammelbecken für das Regenwasser und machten die Benutzung schwierig. Trotzdem erreichte ich nach 7 Stunden den Ort Strbske Pleso und aß am Imbissstand 2 Cheeseburger und bestaunte den täglichen Markt im Ort. Ein paar Schwimmrunden im Pool und Ärger über das Ausscheiden unserer Nationalmannschaft gegen Spanien beschlossen den Abend.
Ein wesentlich freundlicherer Morgen begann, die Sonne lachte und es war fast windstill. Diesmal folgte ich der Tatranska magistrala in Westrichtung, größere Anstiege gab es hier nicht, daher kam ich gut voran. Es kommt jedoch immer der Punkt, wo ein Aufstieg beginnt und man die Schnellstrecke verlassen muss, schließlich wollte ich auf den Berg, der die slowakische Nationalflagge ziert, den Krivan. Es sind etliche Höhenmeter zu überwinden und der Weg zieht sich in die

Länge. Das Massiv an sich besteht aus zwei Gipfeln, dem kleinen und dem großen Krivan, mangels Sicherungsmöglichkeiten bestieg ich den großen Krivan nicht bis zur letzten Höhe, sondern genoss den Ausblick schon früher. Wer die Gefahr ignoriert, den muss der Hubschrauber der Horska sluzba holen, wie ich wenig später life beobachten konnte. Zunächst wird ein Helfer mit Trage abgeseilt, das Opfer verladen und an einem günstigen Landeplatz die Trage ins Hubschrauberinnere geholt. Eine Warnung für Jedermann, seine Kräfte nicht zu überschätzen. Ich begab mich auf den Rückweg, der den Eindruck hinterlässt, länger zu sein, als der Hinweg. Mit Ausnahme der Mücken verlief der Marsch dann auf dem Schnellweg zügig und unproblematisch. Am See befindet sich eine Baude, die zum Hotel gehört und leckeres Essen verkauft, dort aß ich noch einen slowakischen Spezialitätenteller. Ohne Schwimmrunde ging ich auch diesmal nicht ins Bett.

Schon am Vortag war in mir der Plan gereift, das Krivanmassiv zu umrunden. Dazu war erforderlich, den Schnellweg in Richtung Osten zu gehen, am unbezwungenen Rysy vorbei, durch das Mengusovska dolina, um zum Vysne Koprovske sedlo aufzusteigen. Hier traf ich wieder Unmengen an Touristen. Auch Bergsteiger nutzten zu Beginn ihrer Routen die Wanderwege, später sah ich sie dann im Fels hängen, farbige Tupfer in der Landschaft. Der Aufstieg zog sich in die Länge, viele Seen wurden sichtbar. Als der Sattel überwunden war, nahm die Anzahl der Touristen schlagartig ab.Ich folgte einigen Gebirgsbächen, die ich auch durchwaten musste, die Höhe verringerte sich nur allmählich, der Hlinske potok wurde zu meinem Weggefährten und sorgte für Wassernachschub. Mit zunehmender Tiefe nahm auch die Hitze zu, erst die Baumgrenze verschaffte Linderung und bald erreichte ich einen breiten Wanderweg. Radfahrer wollten die umgedrehte Variante meines Tagesplanes bewältigen, ich versuchte, in feinstem Englisch, ihnen das Vorhaben auszureden, zunächst erfolglos, erst eine Weile später sahen sie ein und kehrten zurück. Bald wurde aus dem Wanderweg eine asphaltierte Straße, der ich noch eine Weile folgte, bald jedoch musste ich einen Pfad benutzen, der auf die Tatranska magistrala führte. Das Schlussstück jedoch war schlecht ausgeschildert, ich verlor an den Tri studnicky 1 Stunde, um den richtigen Weg zu finden, der Rest des Tages ging dann schnell, Rekord, nach 12 Stunden Gehzeit erreichte ich das Gasthaus Koliba, erschöpft, aber glücklich, genoss ich das Abendessen. Eine Kapelle, bestehend aus Akkordeon, Violine und Gesang spielte stark von ungarischen Einflüssen geprägte Musik, war sehr angenehm überrascht.

Meine Frühstücks- Tischgenossen schwärmten von Stary Smokovec, also plante ich einen Ruhetag, zog mich entsprechend an, Sandalen, normale Hose, ging noch Einkaufen und fuhr mit dem Zug in diesen Ort. Schön war es ja hier, besser, als in Strbske Pleso. Jedoch hatte ich bald alles gesehen. Was nun? Zurück fahren? Nein, trotz unzureichender Kleidung ging es auf Wanderschaft. 1. Etappe: Steiler Aufstieg zum Hotel Snezky, leider im Bau. Mein Freund, die Tatranska magistrala sollte mich nun die vielen Kilometer ins Hotel nach Strbske Pleso führen. Der Weg sollte aber steiniger und bergiger verlaufen, als ich es bisher erlebt hatte. Die Horka sluzba flog auch wieder einen Hubschraubereinsatz, nicht ohne Schaulustige. Nach mehreren Bergumrundungen traf ich am Berg Ostrvou ein Pärchen aus Prag. Auf die Frage, wo ich herkäme, antwortete ich: „Chemnitz." Großes Schulterzucken, 2. Versuch: „60 km von Dresden," wieder Schulterzucken. Mein rettender Einfall: „Saska Kamenice," Antwort: „Ach, Karl- Marx- Stadt." Nach diesem Erlebnis begann noch ein serpentinenreicher Abstieg zum Popradske pleso, wo ich mehrfach begangenes Gebiet beschritt.Nach 7 Stunden erreichte ich das Koliba zum Spezialitätentest. Schwimmrunde und König Fussball (Spiel um Platz 3 Deutschland- Uruguay) beschlossen den Abend.
Erneut ein Tipp, diesmal von Schwimmfreunden aus dem Pool, die Umgebung von Stary Smokovec betreffend, also, erneut die Bahn dahin benutzen und zum Berg Hrebeniok aufsteigen. Bequeme Menschen können auch eine Bergbahn benutzen, ähnlich der, die bei uns von Erdmannsdorf nach Augustusburg fährt. Ich traf erneut auf meinen Schnellweg, ging vorbei an Bächen und Wasserfällen, der Bilikova chata und erreichte die Zamkorskeho chata, wo ich in das Tal des Maly studeny potok einbog. Nun begann ein heftiger Anstieg zur Teryho chata. Ursprünglich wollte ich noch über den Priecne sedlo, was allerdings meinen Zeitrahmen gesprengt hätte, denn ich wäre über das Nachbartal zurückgekehrt und erst nach Sonnenuntergang in Stary Smokovec angekommen. So

blieb mir nichts anderes übrig, als den gleichen Weg zurückzugehen. Unterwegs traf ich einen Wandersmann, der lief so langsam, das ich befürchtete, die Horska sluzba holen zu müssen, aber auch er schaffte den Weg zur Hütte, ob er allerdings auch wieder nach Hause kam, weiß ich nicht, so lange hatte ich nicht Urlaub.Froh war ich, als die Wege wieder breit, eben und steinfrei wurden. Am Hrebeniok konnten sich die Touristen für wenig Geld Räder ausleihen und die Asphaltpiste in den Ort hinunter rasen, ich war fast der Einzige, der lief, hatte aber auch Respekt vor dem Berg und Zweifel an den Bremsen der Räder. Außerdem reiften in mir schon Pläne für den nächsten Tag, hatte ich doch einige Wegweiser erspäht. Pünktlich erreichte ich meinen Zug. Noch einige Worte zum Bahn fahren, für 16 km bezahlt man 1,92€, also, fast geschenkt. Im Koliba aß ich wieder Abendbrot, ich versuche mal, die slowakische Küche zu beschreiben: Vieles erinnert an Österreich, Spätzle, Nockerln, kleine Knödel, wahlweise mit Schinken, Gemüse, Fleisch, mit Bier zusammen bezahlt man 7- 8€. Mein Bad im Pool durfte nicht fehlen, zum Abschluss sah ich das WM- Finalspiel Niederlande- Spanien und ärgerte mich über die Brutalität der Spieler beider Mannschaften.
Wie am Tag zuvor geplant, sollte heute eine Königsdisziplin anstehen, das hieß, schnell frühstücken, um eine zeitige Bahn zu erreichen, ich brauchte viel Zeit, denn die Tour wurde lang. Ausstieg, wie immer, in Stary Smokovec, diesmal nicht Aufstieg zum Hrebeniok, sondern links der Bergbahn. Die Forstwirtschaft hatte hier ordentlich gewütet, kein Einzelfall, denn 3 Tage zuvor gab es eine ähnliche Mondlandschaft. War es Schadholz? Blieb ja nur Polen als Umweltsünder, denn in der Tatra gab es weit und breit keine Industrie. Ich querte meinen Schnellweg und begann den gewaltigsten Aufstieg des ganzen Urlaubs. Erstes Ziel war ein Berg in 1859 m Höhe, der Erste einer langen Kette. Viel Geröll auf dem Weg, es war äußerste Vorsicht geboten. Es gab auch kaum Mitwanderer, die Tour schied das Spreu vom Weizen. Stary Smokovec wurde von oben gesehen zu einem Spielzeugdorf auf einem Eisenbahnbrett.Das Ende der Bergkette bildete der Berg Slavkovsky stit mit 2452 Metern, da waren bereits 4,5 Stunden vergangen, man hätte noch weiter gehen können, jedoch verschlang der Rückweg die gleiche Gehzeit. Der Ausblick war gigantisch, jedoch lagen die Gipfel um den Berg Lomnicky stit (2634 m) in dichten Gewitterwolken. Man sollte das Schicksal nicht herausfordern, schnell hätte das Wetter auch auf meinem Gipfel derartige Züge annehmen können.
Die Erfahrungen der Vortage bewiesen: Die Strecke, die man bergauf bewältigt hatte, musste man nun wieder bergab laufen. Stets gewann ich den Eindruck, dass sich die Distance vergrößert hatte, ein Regenschauer vermieste den Schluss der Tour. Erschöpft und hungrig lies ich mich zum Abendessen nieder.
Alle Berge in Wolken, der Alptraum des Wanderers, Bewegung gab es trotzdem. Für diese Zwecke eignete sich die Tatranska magistrala bestens, gab es doch einige Schutzhütten am Rande.Ich bewegte mich in Richtung Osten zu den Tri studnicky, die mir einige Tage zuvor Probleme bereitet hatten. Einige Zeit folgte ich dem Koprosky potok, wartete in einer Schutzhütte einen Regenschauer ab und musste etwas rechnen, um pünktlich gegen Abend Strbske pleso zu erreichen, um das Abendessen einnehmen zu können.
Leider hat jeder Urlaub ein Ende, ich musste nach Hause fahren und bewältigte im Wesentlichen die gleiche Strecke, wie auf der Herfahrt. Zweimal begegnete ich Schwindlern, die mir angeblich wertvolle Ringe verkaufen wollten. Es gab aber auch Kinder, die sich ein Taschengeld mit eigens gepflückten Heidelbeeren verdienten.

Kleine slowakische Sprachkunde

pleso- See, Teich
potok- Bach
stit- Gipfel
sedlo- Sattel
horni- Berg,- Ober-
dolni- Nieder-
stary- alt

chata- Hütte
studniky- Quellen, Bächlein
hreben- Hügel, Bergrücken
dolina- Tal
magistrala- Hauptweg, Straße

novy- neu

Der Wasserfall rauscht, die Füße qualmen,
Die Bienen summen über den Halmen.
Der Weg ist weit und gesäumt von Steinen,
Eine lange Strecke steckt schon in müden Beinen.
Man begrüßt sich mit Dobri und spricht sonst englisch,
Muntere Polen, Tschechen, Slowaken, nur Deutsche bleiben quenglich.
Sie sitzen im Hotel und trinken ein Bier,
Fahren sonst Bus und kaufen manches Souvenir.
Man sieht sie in der Früh und des Abends zum Essen,
Der Dialekt sagt, es sind Sachsen, Bayern und Hessen.
Und kreist des Abends so mancher Kelch,
erzählt man sich Geschichten vom Hasen, Bären und Elch.
Doch sieht man sie nicht, steht man auf dem Berg.
Bus, See, Wald und Hotel ein Reich vom Zwerg.
Das Wetter schlägt um, nur gute Ausrüstung schafft Bändigung
Und meine Bergtour ist pure Völkerverständigung.

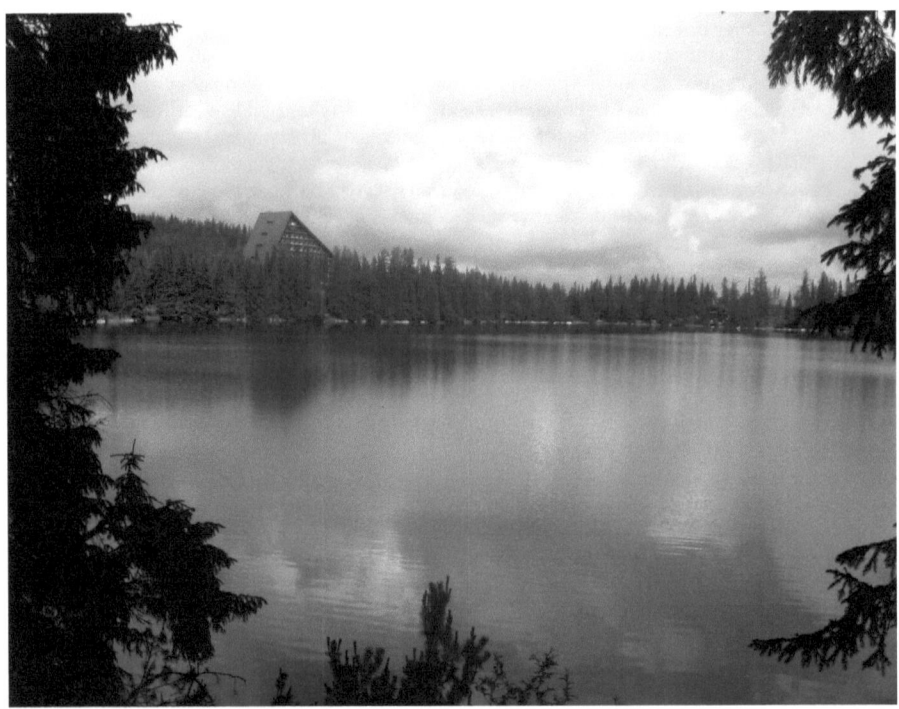

Hotel Patria in Strbske pleso/Hohe Tatra

Thorvalds erste Italienreise- Trentino/Italia 2011

An Reisetagen ist man meist etwas nervös. Da ich schlecht schlief, stand ich bereits 2.00 Uhr auf und traf meine Reisevorbereitungen. Die Nacht war mild und durch die Wolken schimmerte ein Vollmond. Die A72 zeigte ein hohes Verkehrsaufkommen, daher genoss ich die Ruhe auf der A93. Je näher man jedoch München kam, um so hektischer ging es zu. Aber München konnte staufrei umrundet werden, mein 2. Frühstück genoss ich auf einem Rastplatz kurz vor der A8. Ein nunmehr bedeckter Himmel begleitete mich auf der Strecke von München über die Grenze durch ganz Österreich, gefolgt von einem durchgängigen 100 km/h- Tempolimit. Zu meiner Überraschung gab es auch in Österreich hohe Spritpreise, vorbei mit dem Tankparadies. Relativ zügig näherte ich mich dem Brenner und brauchte als Richtung nur dem Stück blauen Himmel zu folgen, hinter der italienischen Grenze ging der Sommer los. Eine problemlose Fahrt bis Trento- Nord folgte, meine Ausfahrt jedoch war gesperrt, somit schloss sich eine einstündige Odyssee an, die mich aber schließlich nach Calceranica al Lago brachte. Meine einstudierte italienische Anrede während des Eincheckens im Hotel hätte ich mir sparen können, denn die Besitzerin sprach deutsch. Ein ausgiebiges Bad im See, eine Ortsbesichtigung (Achtung! Von 12.30- 15.30Uhr Siesta- nix mit Einkaufen) und Karten schreiben beschlossen den Tag. Nun mal für alle ADAC- Mitglieder: entgegen anders lautenden Meldungen ist Halbpension im Hotel „Micamada" dringenst zu empfehlen. Ein opulentes Frühstücksbuffet mit Eiern zum Selbstkochen, Müsli, Wurst, Käse, Brötchen abends und ein 3- Gänge- Menü (Salatbuffet und Suppe zählen nicht mit) aus Pasta, Fleisch (Schnitzel sind hier unpaniert) und süßem Nachtisch oder Käse. Als Abschluss wurde ein Schnaps zur Verdauung gereicht, bei mir meist ein Ramazzotti.
Gestärkt durch dieses reichhaltige Frühstück erkundete ich die Umgebung, es galt, Wanderwege zu finden, auf die im Ort selbst nichts hinwies. Ich folgte einem Bergbaulehrpfad, dem senter dei Minatori, der verlief über einem Aussichtspunkt, hier verlief ich mich zum ersten Mal, da alle Wege im Trentino rot markiert sind und gelangte über Masi Marini und Campregheri nach Pian del Pradi. Alle Wege aus dem Tal des Lago Caldonazzo sind mit einem mehr oder weniger schweren Aufstieg verbunden, ein Pian oder Piano ist dann eine von vielen umliegenden Hochflächen. Ein das ganze Trentino durchziehender Wander,- Reit- und Radweg lässt den Wandersmann das Rifugio Paludei, das Rifugio Madonnia Dosso del Bue und Verzer passieren. Meist beschreibt ein Rifugio ein Gehöft, auf dem Pferde Tränken vorfinden und grasen können. Ich musste jedoch einen Rückweg finden und diesen guten Weg verlassen. Damit begannen aber meine Probleme, in Vigolo Vattaro war man auf Grund der schlechten Ausschliderung gezwungen, die Straße zu laufen, versuchte man jedoch, einen Weg zu finden, geriet man mitten in die dort weit verbreiteten Obstplantagen. Irgendwann gelang mir dann ein Rückweg über Vattaro, so dass ich noch ein ausgiebiges Bad im See nehmen konnte und pünktlich am Tisch zum Abendmahl saß.
Nach dem Frühstück ein weiterer Gang am Rande der Straße, zunächst über den Ort Caldonazzo nach Levico Therme, Ortschaften mit typischen italienischen Baustil mit 2- 3 geschossigen Häusern und einem Campanile (Kirchturm) als Mittelpunkt. Nun kam der schon erwartete Aufstieg, den ich auf den Namen sentiero di violento, den gewaltigen Wanderweg, taufte. Dabei waren 500 Höhenmeter in 30 Minuten zu bewältigen. Schon am Punkt Il Roccolo war ich down, es kam aber noch härter. Im September ist bereits Nachsaison, das heißt, man findet, außer ein paar Pilzsuchern, kaum Menschen, daher fand ich einen sehr zugewachsen Pfad vor und freute mich daher, ab Compet ein Stück Straße gehen zu können. Mit Vetriolo Therme erreichte ich meinen Zenit von 1479m Höhe. Der Abstieg nach Levico Therme verlief ebenfalls abenteuerlich, obwohl ich eine Etappe des internationalen Bergwanderweges E5 beschritt. Nur einige Besitzer von Gehöften ermöglichten kurzzeitig breite Wege, ansonsten schmale Pfade bis zum Ortseingang. In Levico Therme bestieg ich daher den Zug zurück, Bahn fahren ist in Italien billig, für ca. 10 km 1,20€. Man ist ja nicht nur zum Wandern auf der Welt, sondern möchte noch den Rest des Tages, wie üblich, genießen, diesmal jedoch mit 10- Gänge- Menü, was einmal pro Woche serviert wird und kleine kulinarische Leckerbissen beinhaltet.

Ein Gesetz aller meiner bisherigen Wanderungen kam auch diesmal zum Tragen, dritter Wandertag, Schontag. Zunächst beschritt ich den senter dei Minatori, um den Weg Nummer 6 nach 2 Fehlversuchen zu beschreiten. An einer Weggablung studierte ich gerade meine Karte, als mir eine hübsche Italienerin zu Pferde helfen wollte und durch die Verständigungsschwierigkeiten einen falschen Weg beschrieb. Ich lief jedoch unbeirrt nach Campregheri und wurde dort von einer älteren Italienerin erwartet, die auf einen Rucksack voller Funghi hoffte. Ich musste sie jedoch enttäuschen, man kann im Wald kistenweise Pilze sammeln, die Vorschriften sind jedoch so streng, dass davon abzusehen ist, Ausnahme ist der Eigenbedarf. In der nächsten Ortschaft Centa San Niccolo empfing mich Glockengeläut, mit stolzer Brust und preußischer Haltung marschierte ich durch den Ort ins Tal der Centa, nach Valle. Hier folgte ich einem Mühlenlehrpfad durch den Aquapark und einem Klettergarten nach Caldonazzo und Calceranica, um den Tag, wie üblich, zu beschließen.

Nach dem Frühstück wollte ich zunächst das Ufer des Caldonazzosees erkunden, das abgesperrte Gelände eines SOS- Kinderdorfes machte mir jedoch einen Strich durch die Rechnung. Nur über eine Straße kam ich weiter. Bald wurde es historisch, denn ich wandelte auf einer alten Römerstraße, beginnend an der Adria, die Alpen überquerend und in Augsburg endend. Ich versetzte mich 1500 Jahre zurück, die gerade passierte Ortschaft Tenna half mir bei meinen Fantasien und konnte durchaus die Kulisse für einen Römerfilm bieten. Auch die Ausschilderungen schienen in dieser Zeit stehen geblieben zu sein.Nach einem Weg im Kreis kam ich wieder am Ausgangspunkt an und änderte meine Pläne. Ischia wurde nun zu einem neuen Ziel, aber auch hier gab es Probleme. Einheimische bauen Häuser bis an das Seeufer, so konnte ich nicht das Nordufer des Caldonazzosees erkunden und musste durch den Ort laufen. Der Ort San Cristoforo schloss sich an, auch hier verwehrte man mir den Blick auf den See. Dies sollte sich erst in Punta Indiani ändern, hier fand ich einen schönen, breiten Fuss- und Radweg, der mich direkt nach Calceranica al Lago zurück brachte.

Da der See schon intensiv den ganzen Tag gerufen hatte, ich hatte mich ja kaum von ihm entfernt, gab ich nach und badete ausgiebig. Während uns zum Frühstück immer die Chefin des Hauses bediente und sonst eine Angestellte abends kellnerte, bediente uns heute Maurizio Diavolo, so sein selbst gewählter Name, der Sohn der Chefin zum Abendbrot. Er kredenzte auf Wunsch einen Brennesselcrappa, nichts weiter, als ein Crappa mit Kräutern aus dem Garten. Auch sonst zeigte er sich sehr humorvoll und war nicht einverstanden, wenn Reste auf den Tellern zurück blieben: „Wie soll ich dass dem Koch erklären, der denkt doch, Euch hat´s nicht geschmeckt."

Wetterprognosen setzten die meisten Urlauber in Panik und führten zur Abreise der Meisten. Ich ließ mich nicht beirren und plant sogar eine längere Route. Zunächst suchte ich die Straße in den Ort Caldonazzo auf und nutzte den Hinweis auf die Kaiserjägerstraße, benutzte jedoch den in der Nähe liegenden Kaiserjägerweg, der sehr anspruchsvoll ist. Weg und Straße kreuzen einander häufiger, auf einer der ersten Kreuzungen lernte ich eine Gruppe Radfahrer kennen. Es kam zu häufigen Begegnungen zwischen uns und jedes Mal waren wir erschöpfter. Doch bald hatten wir den Gipfelpunkt erreicht, der Spiazzo Alto nach Austausch von Fotos trennten sich unsere Wege. Mein Weg sollte mich eigentlich sanft zurück zum Hotel führen, er sah auch anfangs recht vielversprechend aus. Mein Pech war, dass er sich immer weiter vom Tal entfernte. Also passierte ich Slagheraufi, Bertoldi, Stenheli und Lanzino. Ich war in einem Gebiet, in dem es Hinterlassenschaften der Österreicher im 1. Weltkrieg gab, Wälle und Forts zur Verteidigung der Südgrenze. Aus diesem Zusammenhang heraus gab es den sentierode pace, zu Beginn vielver - srechend breit, aber kaum an Höhe verlierend. Da ich mich, wie zumeist, auf einem Altipiano befand, schwante mir schon etwas. Ab dem Gipfel Tamazol (1079m) wurde es abenteuerlich. Schmale Grate, Sicherung per Stahlseile und der Abgrund immer gegenwärtig, nichts für schwache Nerven. Ein normaler Stock half mir, die Knie zu entlasten, wurde jedoch die befürchtete Schwerstarbeit. Unten angekommen, fielen mir komplette Gebirge von Steinen vom Herzen. Es erwarteten mich wieder normale Wege, später eine Straße, die mich nach Calceranica führte. Das Bad fiel kurz aus, denn der Himmel bezog sich.

Der Angstregen hatte in der Nacht zugeschlagen, Temperatursturz um 10 Grad und düstere

Atmosphäre im Frühstücksraum. Die ursprünglich geplante Zugfahrt musste jedoch nicht sein, denn der Regen hatte ein Einsehen. Eine Tour mit Regenjacke und feuchtigkeitssichere Packweise des Rucksackes konnten das Risiko minimieren. Der sentiero dei minatorie wurde zum Ausgangspunkt und Vattaro das erste Ziel. Ich begrüßte Einheimische beim Domenica- Kirchgang, reihte mich in die nach – Hause - strebenden ein und verließ den Ort in Richtung Campreghieri, zuvor wechselte ich aber in den Wald. Einen geplanten Fernweg verfehlte ich mehrmals, als ich ihn dann nach mehreren Umwegen erreichte, goss es, wie aus Eimern. Nach mehreren bekannten Stationen, wie Dosso del Bue, Verzer, Malghet/Cara del Fritz gab ich, aus Zeit- und Nässegründen das Ziel Trento auf und schlug über Vigolo Vattaro, Vattaro und dem sentiero dei minatori den Rückweg zum Hotel ein. Das Wetter ließ nur die stille Vorfreude auf das Abendbrot zu, Baden unmöglich.
Dauerregen, also ab ins Auto und Fahrt in Richtung Trento und dem einzigen blauen Fleck am Himmel hinterher. Zufall oder nicht, ich stand bei schönstem Wetter auf einem Parkplatz in Torbole am Gardasee. Ich flanierte am Strand vom Gardasee entlang, bestaunte die Zuflüsse, die Hochwasser führten und beobachtete schmunzelnd die Touristen, die sicherlich noch kaum einen Fuß vor das Ortseingangsschild gesetzt hatten. Ich jedenfalls hatte nach nicht mal 2 Stunden alles gesehen und plante eine Autotour durch das Trentino, zum Teil auch ungewollt, da es mit der Beschilderung haperte. Schmale Serpentinenstraßen zum höchsten Punkt Pian de Fugazze (1162m) und der Abstieg in die Nachbarregion Venezien, bei besseren Karten hätte ich eine Direktstraße wählen können, doch die sicherste Route war die Straße zurück. Irgendwann fand ich das gesuchte Altipiano Lavarone, oft fuhr ich durch schmale Torbogen und stand mitten auf Marktplätzen. Ich passierte Folgeria, musste kurz vor meinem Urlaubsort noch einem Unfall ausweichen, was mich 6 km kostete und stand pünktlich zur Abendbrotzeit vor meinem Hotel.
Heute ging ich einem Hoteltipp nach, zunächst blieb ich am Ufer meines Sees, bestaunte die mit Schnee und Eis gekrönte Brentagruppe, Einheimische berichteten sogar von Hagel und mehreren Unfällen auf der Brennerautobahn und Schäden in den Obstplantagen. Mitten durch das Weinanbaugebiet führte mein Weg an den Orten Brenta und Levico Therme vorbei, mittlerweile zu einem stattlichen Radweg geworden, der mich durch Sa giuliano und Barco führte. Nun begann mein Aufstieg über 600 Höhenmeter durch das Sellatal nach Mala Costa zur Ausstellung Arte Sella. Dies ist eher etwas für Freunde moderner Kunst, ich brauchte dafür nur eine halbe Stunde. Aus Naturmaterialien waren verschiedene Kunstwerke entstanden, z. B. Eine Pagode, die man wie eine Glocke klingen lassen konnte, ein Theater aus Holz, ein Soundbrunnen, eine Brücke aus Altpapier, Holzhütten und eine Oper, die als Kleiderausstellung diente. Den Abstieg und den Rückweg nahm ich so vor, wie den Hinweg. Resultat: 7 Stunden reine Gehzeit und noch genügen Gelegenheit zu einem Bad im abgekühlten See.
Heute stand die Königsdisziplin auf dem Plan, frei nach dem Film „So weit die Füße tragen." Ich folgte dem schon bekannten Radweg bis Punta Indiani. Von hier ab folgte ein etwa 4- stündiger Aufstieg über Maso Vigobanda, San Caterina, Maso Pergher, Maso Eccher, San Vito, Mala Susa, Terra Rossa und dem extremsten Teil, dem Sattel Cima de Marzola. Am Rande des Sattels bewegte ich mich über einen schmalen Bergpfad zum Bivacchio Bailoni. Zu Essen gab es dort aber nichts, stattdessen traf ich einen Schäfer, dessen Hund Gefallen an meinem Schoß fand und sich dort zum Schlaf nieder legte. Nach der Rast eine oft erlebte Erfahrung, was man einmal an Höhenmetern nach oben bewältigt hatte, dass musste man auch wieder nach unten schaffen. Somit folgte ein 2-stündiger Abstieg über Rifugio Maranzo, Rifugio Pino Prafi, Bindesi und Villanzzano direkt nach Trento zu einer Bahnstation. Die Bahn brachte mich rechtzeitig zum Abendbrot zurück nach Calceranica al Lago. Für diesen Tag konnte ich einen Höhenrekord vermelden, ich hatte 1700 m geschafft.
Ein Tag zum Ausklingen und Abschied nehmen, ich lief erneut über den Ort Caldonazzo in das Tal der Centa, um zu laufen, bis der Anstieg begann.Somit passierte ich erneut den Aquapark, ignorierte aber diesmal San Niccolo und folgte der Centa. Steinig, ausgewaschen, aber wenig Wasser führend präsentierte sich dieses Flüsschen. Bald konnte ich die Centa mittels einer behelfsmäßigen Brücke überwinden, hätte aber einen steilen Anstieg zum Altipiano Lavarone bewältigen müssen, was mir

zeitlich und kräftemäßig zu aufwändig erschien. Ich entschied mich für den gleichen Weg zurück. Im Aquapark traf ich Touristen, die ohne entsprechende Ausrüstung und ohne Sicherheitspersonal den Klettergarten bewältigen wollten. Ich wies sie auf die Gefahren hin, sie zeigten sich jedoch beratungsresistent, so musste ich sie gewähren lassen und den Heimweg fortsetzen. Eine letzte Ortsbesichtigung in Calceranica al Lago und ein letztes Bad, sowie alle Köstlichkeiten unter der Sonne zum Abendbrot beschlossen den Tag und den Urlaub. Der 23.09.2011, mein 13. und letzter Tag waren der Rückfahrt über den Brenner, Innsbruck und München vorbehalten.

> Das Wasser vom Caldonazzosee plätschert leise,
> Durch Sachsen, Bayern, Österreich und dem Brenner führte meine Reise.
> Norditalien, Südtirol, Trentino war mein Ziel.
> Von Wasser;Bergen, Wein und mediterraner Küche erlebte ich viel.
> Über den Sentiero die minatori hoch auf das Altipiano
> Oder über Campregheri ohne Funghi nach Centa San Niccolo,
> Im Regenwetter an den Gardasee,
> Nach dem Kaiserjägerweg taten die Füße weh.
> Doch gut gelaunt nach einem Brennnesselcrappa,
> 10- Gänge- Menü, Suppe, Gemüse, Fleisch und Pasta
> Erkundete ich die Gegend um Trento,
> Sah Studenten bei der Lese des Vino.
> Bestaunte im Ort Tenna den Campanile
> Oder im Kurort Levico Therme die Wasserspiele.
> Ging lange Strecken auf Römerstraßen
> Oder verirrte mich und stand auf dem Rasen.
> Doch gierte so Mancher am Souvenierstand nach Beute,
> Mich interessierten Geschichten netter Leute.

Am Caldonazzosee/Calceranica al Lago/Trentino

Urlaub in Kressbronn am Bodensee im Mai 2012

In einen Urlaub sollte man nie ohne gültigen Lottoschein aufbrechen, es könnten ja die Ausgaben wieder gewonnen werden. So entschlossen zog ich an einer Tankstelle noch ein Los. Derartig beruhigt, befuhr ich die A 72 bis Hof, wechselte auf die A 9 bis zum Dreieck Kulmbach, um dann die A 70 bis Schweinfurth zu benutzen. Auf der nun folgenden A 7 bewältigte ich mehrere Wetterwechsel, die fahrtechnisch alles abverlangten. Erst am Kreuz zur A 96 herrschte wieder eitel Sonnenschein, kurz vor dem Bodensee verließ ich die Autobahn und erreichte wenig später Kressbronn, wesentlich früher, als erwartet. Somit blieb mir viel Zeit, um den Ort zu besichtigen. Ein sehr schöner Ortskern mit einer Zwiebelturmkirche lächelte mir im Sonnenschein entgegen. Da mir mein Bruder Rene´ Quartier bot, war ich erleichtert, als er seinen Arbeitstag beendete und mir seine Wohnung zeigte. Es waren noch Einkäufe zu erledigen und Essen zu kochen, denn diesmal wohnte ich nicht im Hotel. Der Fernseher unterhielt uns dann bis zum Tagesschluss.
Nach dem Frühstück lachte mir sie Sonne, zunächst benutzte ich die Straße, denn hier gab es einige Siedlungen aufgereiht an einer Perlenschnur und das Ufer des Sees gehörte häufig den Besitzern mehrerer Villen. Ferner überschreitet man die Landesgrenze zwischen Baden- Württemberg und Bayern. Erst in Wasserburg konnte man das Ufer des Bodensees sowohl sehen, als auch begehen. Der Bodensee ist Heimat vieler unterschiedlicher Künstler, ich konnte abstrakte Skulpturen, aber auch viele Gemälde bestaunen, die am Ufer des Sees in Wasserburg verkauft wurden. Auf einer Halbinsel liegt eine Zwiebelturmkirche und man erblickt das 3000 m hohe Säntismassiv der Schweizer Alpen, hier noch schneebedeckt und im Hintergrund der Ortskulisse von Lindau. Selbigen Ort erreichte ich etwas später, ich schaute noch einer Schulklasse beim Floßbau zu.Der eigentliche Ortskern von Lindau befindet sich auf einer Halbinsel. Wahrzeichen von Lindau sind

Leuchtturm und bayrischer Löwe, hier stellten, ebenfalls am Ufer, Maler ihre Werke aus. Es gibt einen Yachthafen und Fahrgastschiffe fahren zahlungskräftige Touristen über den Bodensee. Das Zentrum von Lindau zeigt farbenfrohe Häuser, viele kleine Läden und Cafe´s. Bei einem Cappucchino kam ich ins Gespräch mit einem Einheimischen und einem Gast aus Wales. Auf dem Rückmarsch konnte ich die Flöße der Kids in Funktion bestaunen, es gab eine Wettfahrt, die beste Gruppe wurde prämiert. Manche badeten sogar im 12 Grad kalten Wasser. Der Rückweg war identisch dem Hinweg. Unterwegs kam ich mit Radfahrern und einem sehr archaisch aussehenden Schweizer ins Gespräch. Letzterer beschwerte sich über die vielen deutschen Gastarbeiter und dem starken Franken in seinem Land. Fast wollte er mir den herrlichen Ausblick vom Schiffsanleger in Wasserburg auf den weiträumigen Bodensee vermiesen. Da seine Frau längst entnervt gegangen war, lies er dann auch von mir ab, denn ich gehörte nicht zur Zielgruppe seines Protestes. Gegen Abend erreichte ich dann Kressbronn, um mich den üblichen Vergnügungen zu widmen.

Trübes, regnerisches Wetter ließ keine Wanderungen zu, also nutzte ich das Auto. Auf schmalen Straßen erreichte ich Lindau, mein Ziel des Vortages. Bregenz im Nachbarland Österreich war der nächste Durchfahrtsort. Die Berge hier verhüllten Wolken, die ihre feuchte Last abwarfen. Die Straßen waren mit Durchgangsverkehr verstopft, erst an der Grenze zur Schweiz in Rorschach wurde es ruhiger. Hier folgte ich dem Südufer des Bodensees, immer von Ortschaft zu Ortschaft mit generell 40km/h unterwegs. Erst in den Grenzorten Kreuzlingen und Konstanz zeigte sich zaghaft die Sonne, Zeit, um das Auto zu parken und beide Orte zu inspizieren.

Konstanz und Kreuzlingen trennt nur die Grenze, aber auch die Bausubstanz unterscheidet sich. Kreuzlingen ist eine gewöhnliche Stadt, ungefähr im Stil der 70er, während Konstanz liebevoll restaurierte Häuser aus dem Mittelalter besitzt, alles farbenfroh und zum Teil mit Bildern oder Schrift verziert. Kleine Läden, Kirchen und Cafe´s laden zum Besuch ein. Ich musste mich an das Erlebnis vom Vortag erinnern, denn Konstanz profitiert vom Einkaufstourismus aus der Schweiz, der starke Franken lässt deutsche Grenzorte erblühen. Ein neuer Regenschauer zerstörte das Idyll, ich musste das Auto aufsuchen, dem nächsten Sonnenstrahl hinterher hechelnd. Am Westufer des Bodensees entlang fahrend, fand ich erst in Ludwigshafen ein Stück blauen Himmels. Ein kleiner Kurort mit Strandpromenade, Kurhaus und Gaststätten erwartete mich, jedoch hatte man nach c.a. einer Stunde alles gesehen. Es war noch Zeit für einen Abstecher in das vielgerühmte Ravensburg, für Spielefans ein wohlklingender Name. Auch hier erwartete mich wieder eine farbenfrohe Stadt, mitelalterlicher Stadtkern, Kirchen, kleine Läden und Cafe´s. Das Wetter ließ allerdings nur einen Rundgang mit Schirm zu. Es war kein richtiger Genuss, Buchläden waren ein idealer Fluchtort, wo ich mich traditionell länger aufhielt. Pünktlich zur Abendbrotzeit fuhr ich nach Kressbronn zurück. Das Wetter verhieß diesmal Gutes, ich konnte wieder wandern. So machte ich mich auf in Richtung Westen. Dicht hinter Kressbronn gibt es eine Hängebrücke aus der Zeit des Kaisers Wilhelm, ausgestattet mit Schautafel. Nach deren Überquerung erreichte ich Langenargen. Zunächst wunderte ich mich über den Qualm im Ort, hatte schon Industrieanlagen im Verdacht. Ich hatte es jedoch mit einem Naturphänomen zu tun, es kam Nebel vom Bodensee, der Teile des Ortes einhüllte und mir den Blick auf das Wasser verwehrte.Wenig später verließ ich den verhüllten Ufersaum und wandelte, entlang eines Bahndammes, in Richtung Friedrichshafen. Lange vor Erreichen des Ortes sah ich einen Zeppelin, der seine Runden drehte und mich mehrere Stunden verfolgte. Zunächst bekam ich von Friedrichshafen Campingplätze, Parkanlagen und einen Yachthafen zu sehen. Segelboote jeglicher Preisklassen bevölkerten das Ufer, hier zeigte sich Reichtum pur. Immer an der Fussgängerpromenade bleibend, erreichte ich endlich den Ortskern von Friedrichshafen, auch hier gab es wieder jede Menge unterschiedlicher Künstler, wenn sie nicht arbeiteten, saßen die im Prommenadencafe.´ Ich inspizierte die Zeppelinwerft und durchstreifte die Innenstadt, nicht ganz so farbenfroh, wie Konstanz und Ravensburg, jedoch voll auf die Bedürfnisse der Touristen ausgerichtet. Der Rückmarsch sollte mich diesmal durch ein Naturschutzgebiet führen. Ich roch an so manchen unbekannten Pflanzen, denn die Düfte lockten manchmal schon in einigen Metern Entfernung. Versprochene Tiere bekam ich jedoch nicht zu Gesicht, obwohl ich weit und breit der einzige Tourist war und mich ruhig verhielt. Bald erreichte ich wieder Langenargen und konnte den

Ort nun ohne Nebel bestaunen. Ein Schloss befand sich auf einer Halbinsel, ein weitläufiger Kurpark säumte das Ufer des Sees, Kurgäste saßen im Garten vom Cafe´ und ließen sich die Sonne auf den Bauch brennen, es war schon fast unerträglich heiß geworden, eine Buchhandlung bot etwas Schutz, ich beeilte mich im Anschluss, schnell der Hitze zu entfliehen und Kressbronn zu erreichen. Abends wollte ich noch den Gartengrill einweihen.
Heißluft am Bodensee, daher nur Vormittagsprogramm. Nördlich des Bodensees gibt es mehrere Seen und Teiche, die sich bequem im Schatten erkunden lassen. Um den Rückweg über Wasserburg in der Hitze kam ich nicht herum. Duschen und einen schattigen Platz im Garten suchen, war die Alternative. Hier bewegte ich mich bis zum Abend nicht hinweg.
Dauerregen vermieste den Tag, kaum konnte man sich vor die Tür bewegen. Ursprünglich wollte ich zum Säntismassiv, was ich mir für einen weiteren Urlaub aufheben muss. Mir blieben nur Ortsspaziergänge mit Regenschirm.
Meine Heimreise verlief diesmal über München, den Ring um die Metropole passierte ich staufrei. Von der A 93 aus machte ich noch einen Abstecher zum Duty- Free- Shop in Tirschenreuth, erkundete Böhmische Straßen, erreichte bei Bad Brambach wieder Deutschland und fuhr die A 72 zurück nach Chemnitz.

Blick auf Lindau, den Bodensee und im Hintergrund die Alpen

Reise nach Südengland, September 2012

Nachts 02.00 Uhr aufstehen, frühstücken und mit 2 Rucksäcken bewaffnet bei klarem Wetter und Vollmond den Weg in die Chemnitzer Innenstadt antreten, wo schon der Bus wartet. Wer schöne Reisen erleben will, muss leiden. Die Leidenstour ging weiter, denn von meiner vorderen Sitzreihe bekam ich sofort Redeverbot, dabei wollte ich mich nur mit meiner Sitznachbarin, einer Beamtin des Finanzamtes Zwickau bekannt machen. Das Ehepaar vor uns sollte aber der einzige Schwachpunkt dieser Reise bleiben.Zunächst befuhr der Bus, noch ohne unseren richtigen Reiseleiter, die A 4, die er erst im hessischen Wommen verließ. Eine ermüdende Landstraße bis Kassel folgte. Auf einem Rastplatz bekamen wir unseren richtigen Fahrer und Reiseleiter. Das schon zuvor unangenehm aufgefallene Ehepaar bemängelte lautstark ein fehlendes Lunchpaket und wurde nun zum Gespött aller Mitreisenden. Über die A 44 erreichten wir das Ruhrgebiet, durchquerten nach einigen Umleitungen Essen, Dortmund, Bochum und Duisburg, passierten bei Venlo die Grenze um nach dem Transit durch die Niederlande, und Belgien nach einigen Pausen die Fähre im französischen Calais zu erreichen. Nach zügiger Abfertigung genossen wir die Überfahrt, bestaunten die schon zeitig sichtbaren Kreidefelsen von Dover, bereits hier kam sich die Reisegruppe näher. In Dover angekommen, erreichte der Bus nach einer kurzen Fahrt unsere Unterkunft, das Holyday- Inn- Hotel in Ashford, wo uns ein reichhaltiges Abendbuffet erwartete. Ich konnte nicht widerstehen und genehmigte mir das erste Guinness- Bier auf der Insel.
Nach reichhaltigem Frühstück betraten wir mit Elan den Bus. Über Rhy führte eine Straße zur Südküste bei Hastings. Hier in der Nähe soll die Entscheidungsschlacht 1066 zwischen dem angelsächsischen König Harold und dem normannischen König William the Conqueror getobt haben, letzterer siegte und seine Dynastie regierte einige Jahrhunderte. Zu sehen waren die typischen englischen 2- stöckigen Häuser, zumeist Backstein. Die Region wird geprägt vom Hopfenanbau und der Fischerei, Leuchttürme bewahren die Schiffe vor Klippen und Sandbänken. Einen Leuchtttturm, die Kreidefelsen und ein Kriegerdenkmal konnte man besichtigen. Hier harrten englische Truppen im 2. Weltkrieg aus und meldeten deutsche Fliegerverbände. Auch sollte eine deutsche Invasion verhindert werden, die dann auch nicht stattfand. Im benachbarten Brighton nahmen wir eine ortskundige Reiseleiterin an Bord, eine Deutsche, die der Liebe halber hier geblieben war. Der Bus hielt und zu Fuß wurde uns das Eine und andere erklärt. Brighton ist eine Stadt der Reichen, Grafen erbauten sich Paläste, ganz London, zumeist die Betuchten, macht hier Urlaub. Ein Graf erbaute sich ein Schloss im Maharadscha- Stil Indiens, Geld spielte hier keine Rolle und dass zeigte man auch deutlich. Die Ruine einer abgebrannten Seebrücke wurde schnell durch einen protzigen Neubau ersetzt, Künstler errichteten Skulpturen am Strand, welcher hier jedoch sehr steinig ist. In einem Park wurde ganz spontan musiziert. Eine Brunswick- Road erinnerte an die deutsche Herkunft einiger Mitglieder des englischen Könishauses. Wir jedoch fuhren weiter nach Bournemouth ins Montague- Hotel, in dem wir 2 Nächte bleiben sollten. Ich organisierte mir noch Briefmarken für zuvor gekaufte und geschriebene Ansichtskarten, um mich dann dem Abendmenü zu widmen.Ein Verdauungsspaziergang führte uns zum hiesigen Sandstrand. Viel Chaos am Frühstückstisch, denn es wurde serviert, scheinbar war für die Bedienung die Gruppe etwas zu groß. Nach viel Zeitaufwand konnten wir unsere Tour in Richtung Avebury starten. Hier gab es einen Steinkreis zu besichtigen. Es geht hier alles ruhiger und beschaulicher zu, als in Stonehenge, was uns als Vergleich wenig später erwartete. Nur unsere Gruppe befand sich auf der Anlage, Steine mit hohem Eisenanteil aus der Zeit vorkeltischer Kultur konnten bewundert werden. Später dann in Stonehenge Massentourismus, jeder bekommt ein Phonogerät mit deutschsprachiger Erklärung, ich ließ mir von einer japanischen Gruppe ihr Gerät geben und genoss Erklärungen in ihrer Sprache. Nach diesen Zwischenstopps hatten wir viel Zeit in Salisbury mit seiner imposanten Kathedrale, worin die Magna Charta aufbewahrt wird, die Grundlage des englischen Gewohnheitsrechts. Engländer bezahlen zum Beispiel keine Kirchensteuer, die Geistlichkeit finanziert sich durch Spenden und Geschäftsideen, meist gibt es im Gelände der Kirchen gleich Kaffee und Gebäck. Salisbury ist ansonsten geprägt vom typischen englischen

Baustil, Häuser mit maximal 2-3 Etagen. Meine direkten Mitstreiter suchten vergeblich nach Softeis, Kugeln in allen Geschmacksrichtungen konnte man dagegen fast überall erwerben. Als man sich auf eine Genießerflasche Sekt einigte, reichte die Zeit nicht aus, um im Laden ansprechende Sorten zu erwerben, aber unser Busfahrer besaß ein gut gefülltes Vorratslager. Im Hotel angekommen, richtete ich mit meinen mangelhaften Sprachkenntnissen etwas das Bedienungschaos am Abendbuffet. Bournemouth bei Nacht mit Seebrücke und Strandpromenade, politische und wissenschaftliche Diskussionen und Andrang vor einer Music- Hall wegen eines Live- Auftrittes von Noel Gallagher beschlossen den Abend.
Gewiefte Frühstücksbestellung sicherte uns Schnelligkeit, somit konnten wir pünktlich aufbrechen. Der erste Fotostopp stellte eine sehenswerte Kirche im Normannenstil dar. Der Busfahrer quälte sich durch enge Straßen, aber Engländer sind höflich und gewähren Vorfahrt. In Sichtweite zum Ärmelkanal steuerten wir Exeter an.Eine Stadtführung mit Gaukler, etwas gewöhnungsbedürftiger englischer Humor, unterlegt mit Liedern, sogar russischer Herkunft, eine römische Siedlung, Kirche im Normannenstil und ein modernes Einkaufszentrum, die Stadt der Gegensätze, manchmal gar nicht zusammenpassend. Es gibt bestimmt schönere Städte in Südengland. Dagegen bot ein Halt im Dartmoor schon bessere Augenweiden, hier fehlte jedoch der Nebel, der in Filmen, wie „Der Hund von Baskerville," so typisch ist. Wir bestaunten die Postbridge, eine einfache Bachüberquerung mit Steinen und Steinplatte aus alter Zeit. Ein Toffeefudge- Eis rundete das Ganze ab. Am Abend erreichten wir unser Hotel in Newquay, bereits an der Westküste zum Atlantik gelegen. Das Abendessen wurde zum Erlebnis: Oxtail soup, Turkey duck and Mandarin cheese cake, dazu wollte jedoch nicht die spartanische Inneneinrichtung des Hotelzimmers passen.
Nach dem Frühstück bestieg eine Reiseleiterin den Bus und führte uns auf die Spur der Rosamunde Pilcher, deren Filme hier am Originalschauplatz gedreht werden. Erster Anlaufpunkt wurde St. Ives, in eine Steilküste hinein gebaute Stadt mit imposanten Hafenviertel. Ein kleiner Hügel wird von einer Kapelle gekrönt, in der die Fischersbräute für die heile Rückkehr ihrer Ehemänner beten. St. Ives hat viele enge Gassen mit kleinen Geschäften, die sich in den Berg ducken.
Nächste Station unserer Reise war Land's End, westlichster Punkt Englands mit vielen Klippen und noch mehr Touristen. Eine entsprechende Einkaufsanlage zieht den Besuchern das Geld förmlich aus der Tasche. Schon wesentlich interessanter ist das Pendant zum französischen Mont Saint Michelle, St. Michels Mount, ebenfalls auf einer Insel gelegen, jedoch ohne Damm und wegen dem Gezeitenwechsel nicht für einen Kurzbesuch geeignet, als Fotomotiv jedoch unschlagbar. Ein weiterer Aufenthalt war eher etwas für die Hardcore- Pilcher- Fans, der Bahnhof von St. Erth. Eine Gräfin macht Urlaub im Süden Englands, verliebt sich in einen Bauern, obwohl sie demnächst einen Grafen ehelichen soll. Der Urlaub endet, die Gräfin muss schweren Herzens zurück nach London, besteigt die Bahn in St. Erth, der Bauer fährt mit dem Traktor hinterher, sieht aber auf dem Bahnsteig nur noch die Rücklichter vom Zug. Soweit eine von vielen derartigen Handlungen in Rosamunde Pilchers Filmen Zurück in Norquay, verabschiedeten wir die Reiseleiterin mit einer Sammelaktion und bestaunten noch die rauhe, felsige Atlantikküste.Ein Piano im Eingangsbereich des Hotels reizte mich zum Spielen. Damit erweckte ich die Aufmerksamkeit eines Barkeepers, das Spiel jedoch fiel sehr kurz aus, denn das Abendessen rief, welches erneut reichhaltig ausfiel.
Nach dem Frühstück folgten wir der Atlantikküste bis Bidefort, um dort Ruderern beim Training zuzuschauen. Danach folgten wir den Spuren von King Arthur, der in Glastonbury gelebt haben soll. Hier in der Nähe wird das legendäre Avalon vermutet, wenngleich mehrere Städte in England diesen historischen Platz in ihrer Nähe wissen wollen. Uther Pendragon und Igraine, Arthurs Eltern, Morgain le Faye, Gwenhwyfar (Guinnever),Merlin, Lanzelot und die vielen anderen Gestalten der Sage spuken mit Sicherheit noch hier herum.
Nicht weit davon entfernt steht in Wells Kathedrale, ein Kirchenchor sollte dort eigentlich für uns singen, jedoch erschien er nicht rechtzeitig, daher besorgten wir uns eine CD mit den Liedern ihres Repertoires und hörten diese im Bus auf der Fahrt zu unserem Hotel in Bristol.
Ein stehen gebliebener Wecker und eine vergessene Schlüsselkarte, ich sorgte für Chaos, doch Dank meiner Freunde konnte der Bus pünktlich starten.Nun waren wir auf dem Weg nach London,

streiften Windsor Castle und das Royal Victoria and Albert Museum. Es stieg ein London guide zu, der uns Buckingham Palace, Westminster Abbey, den Piccadally Circus, die Saint Pauls Kathedral und The London Thames Bridge zeigte. Die Stadt befand sich gerade im Paralympics- Fieber, deren letzte Wettkämpfe ausgetragen wurden. Passanten stellten mir eine lustige Frage: „Are you from Russia?" Ich erklärte ihnen unsere Herkunft und das Ziel unserer Reise. Ein kurzer Besuch im Tower und die Fahrt nach Ashford ins Hotel schlossen den Tag ab.

Die Heimreise, Fähre Dover- Calais und 1000km durch Belgien, die Niederlande, das Ruhrgebiet, Hessen, Thüringen und Sachsen, zwischendurch versagte im Bus noch die Klimaanlage, denn über die ganzen neun Tage herrschte Sommerwetter, gegen 23.00 Uhr erreichten wir Chemnitz.

„Not amused" schaut Queen Elisabeth in den Süden,
Weil deutsche Filmteams ganz Südengland mieten.
Sie drehen hier Folgen aus „Rosamunde Pilcher,"
Dadurch wird es für deutsche Touristen billiger.
Ob am Westpunkt St,`Ives, Bournemouth, Brighton und Dovers Kreidefelsen,
Oder auf dem Meer die Seeschlacht von Admiral Nelson,
Selbst eine französische Reiseleiterin blieb, der Liebe wegen, hier,
Die Gegend ist Hopfenanbaugebiet und es schmeckt das Bier.
In der Kirche gibt es die „Magna Charta" und Kaffee,
Scones und Sahne zum fiveo´clock Tee.
King Arthur spielte hier eine Rolle
In der Sagenwelt tobten Lady Morgain, Merlin und die Trolle.
Aus dem Dartmoor steigt der Hund von Baskerville,
Henry the eigths getötete Ehefrauen sorgten nachts für Unbill.
Doch, ob Nebel hin und Regen her,
Die Klimaanlage hatte es mit Mallorcawetter schwer.
Die Olympiastadt London war eine Wonne
Und über dem ganzen Land strahlte die Sonne.

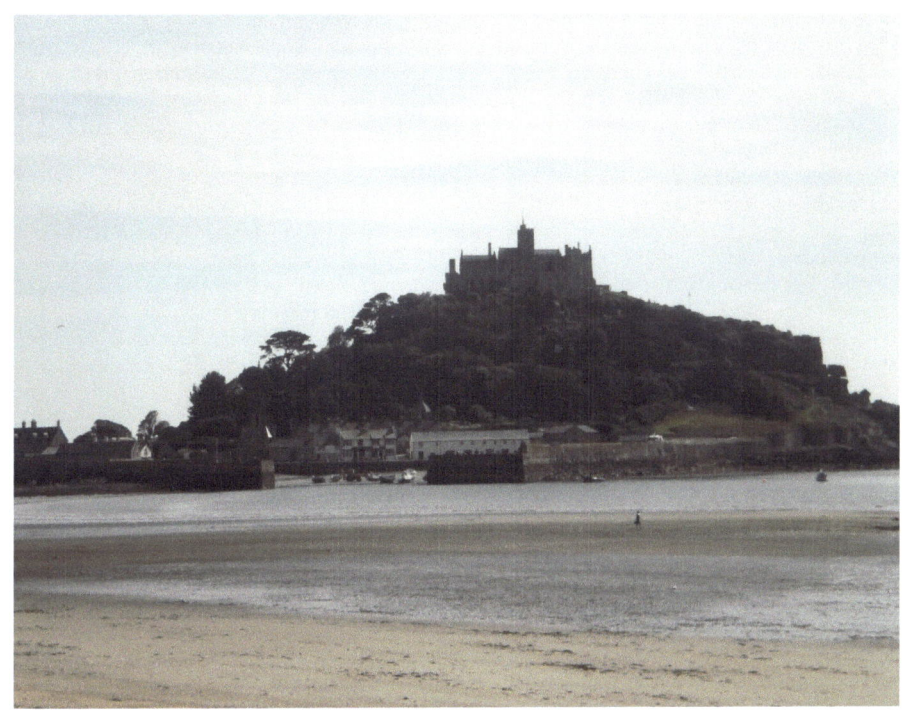

St. Michaels Mount, das englische Gegenstück zu Mt. Saint Michel

Irlandrundreise September 2013

Nach Schottland 1994, London 1996 und Südengland 2012 wollte ich mir nun Irland gönnen. Dazu war es nötig, in der Nacht aufzustehen, denn 02.40 Uhr kam der Flughafenservice, der mich nach Dresden brachte. Nach dem Check- In auf dem Flughafen hob die Airbus 319 um 06.10 Uhr ab. Frankfurt/Main sollte mir einen längeren Aufenthalt bieten, der Flughafen ist nichts für Neulinge. Ein falsches Gate und viele Sicherheitskontrollen sorgten dafür, dass ich die geplante Maschine nicht rechtzeig erreichte und einen Flug später nach Dublin gelangte. Gegen Abend erreichte ich das Bewley´s Airport Hotel in Dublin und konnte nach außerplanmäßigen Formalitäten das Abendessen genießen. Ein größerer Teil meiner Reisegruppe hatte schon einen individuellen Dublinbesuch hinter sich.
Nun konnte ich alle 43 Reisegruppenteilnehmer und Christine, unsere gute Seele der nächsten 9 Tage, kennen lernen. Christine ist eine Berlinerin, die die Liebe an die irische Westküste verschlagen hat. Es stand eine Dublin- Busrundfahrt auf dem Plan. Daniel O´Connoll, einziges katholisches Mitglied des britischen Unterhauses, setzte sich für Irland ein, erhielt ein Denkmal und eine eigene Straße in Dublin.
Irlands Geschichte war nie einfach, England behandelte die Insel wie eine Kolonie. Um so schwerer wurde der Unabhängigkeitskampf. Die Post der Stadt spielte dabei die Hauptrolle, denn hier verschanzten sich Freiheitskämpfer. Ein 3- mastiges Auswandererschiff, die Guinness- Brauerei mit 2- geschossigen Häusern für die Mitarbeiter im georgianischen Stil, Gerichtsgebäude und Umweltbehörde im Schinkel- Stil und der Fluss Liffey waren weitere Sehenswürdigkeiten. Bald

jedoch verließen wir die Stadt in Richtung Norden, wobei ich nicht nur einmal an den Essgewohnheiten meiner Mitreisenden zweifelte, denn einige Zwischenstopps fand ich unnötig. Ein Abstecher nach Nordirland brachte uns vor den Eingang der Marble Arch Caves, Tropfsteinhöhlen mit einem Fluss, der jedoch an diesem Tag zu reißend war, um 46 Personen im Boot zu tragen. Stalaktiten, Stalakmiten und ein Haferbreitopf schufen sehenswerte Bilder in unseren Köpfen, meine Aufnahmen jedoch misslangen. Mein eher dürftiges englisch führte zu ersten Kontakten mit meiner Reisegruppe, freundschaftliche Bande zu den meist älteren Personen entstanden. Am späten Nachmittag erreichten wir Donegal an der Westküste, unser Hotel sah uns jedoch nur kurz, denn es stand eine Bootsfahrt in der gleichnamigen Bucht an. Wie schon in Dublin, starteten auch von hier Auswandererschiffe, ferner sahen wir das Kloster Four Masters, Seehundbänke, jedoch ohne Tiere und einen Friedhof mit keltischen Hochkreuzen. Eine Gesangseinlage an Bord und das erste Guinness- Bier schuf Stimmung. Am Abend besuchte die Reisegruppe noch einen Pub mit Livemusik und netten Gesprächen an der Theke. Ich suchte nach dem Wort für die kleinwüchsigen Fabelwesen und kam mit einem Amerikaner aus Fort Lauterdale ins Gespräch, der mich einen ganzen Abend lang mit seiner Familiengeschichte unterhielt.

Nach einem langen Abend findet man früh schwer aus dem Bett, aber englische und irische Hotels haben Kaffeegeschirr und Pulver in allen Geschmacksrichtungen auf dem Zimmer. Nach dem Full Irish Breakfast brachte uns der Bus nach Carrick an die rauhe Westküste. Kahle Berge erinnern dabei an Hochgebirgsregionen, obwohl deren Höhe meist nur einige hundert Meter beträgt. Christine wurde zu einer Sage inspiriert, auch wenn Giant's Causeway weiter nördlich, schon in Nordirland, liegt. Einst gab es eine Landbrücke zwischen Schottland und Irland und seit 9000 Jahren kursiert die Legende, dass beiderseits dieser Brücke 2 Riesen lebten. Der Schotte, behäbig, groß und schwerfällig, wird dabei häufig von dem kleineren, beweglicheren Riesen geärgert. Irgendwann jedoch wird es dem Schotten zuviel, er will sich rächen, überwindet die Landbrücke und steht vor dem Haus des Iren. Dessen Frau greift zu einer List und verkleidet ihren Mann als Baby. Dem Schotten erklärt sie, ihr Mann wäre auf Jagd. Beängstigt beim Anblick des Babys ergreift der Schotte die Flucht, denn wenn das Kind schon so groß ist, wie gewaltig muss da erst der Vater sein. Er kehrt nach Schottland zurück und vernichtet die Landbrücke, seither ist Irland eine Insel. Geschichtsträchtig sind auch die Graslandschaften unweit der Küste. Irland beteiligte sich nicht am 2. Weltkrieg, bot aber den Langstreckenfliegern der US- Airforce eine Landebahn in Shannon inmitten der Insel. Steinsetzungen mit dem Schriftzug Ireland boten den Fliegern Orientierungshilfen.

Die Ureinwohner hinterließen mehrere Steinkreise, welche wir in den nächsten Tagen noch zu Gesicht bekamen, ab dem 2. Jahrtausend kam dann die Metallbearbeitung auf, Zinn stellte den Rohstoff für die Bronze und wurde in abbauwürdigen Mengen hier gefunden. Ausgräber fanden dann Waffen und Schmuck Die Kelten brachten ab 500 vor Christus das Eisen auf die Insel und hinterließen Steinforts, wobei viele davon mehr oder weniger gut erhalten sind, schließlich lebten 150 Clans auf der Insel. Ein weiteres Handwerk sahen wir in einer Spinnerei/Weberei im Glennveagh- Nationalpark, Schauvorführung und Comic zeigten das Leben in diesem Familienbetrieb. Der Nationalpark wurde von einem englischen Lord begründet, dessen Schloss wir besichtigten. Musikzimmer, Bibliothek, mehrere Schlafzimmer und weiträumige Gartenanlagen, das Personal hatte bestimmt alle Hände voll zu tun, um diese Schönheiten zu unterhalten. Im benachbarten Lough Beagh hätte durchaus Nessi auftauchen können, es blieb aber ruhig. Da wir auch keine Schusswaffen dabei hatten, zeigte sich die extra hier angesiedelte Wild natürlich nicht. Mit sehr vielen Eindrücken kehrten wir nach Donegal zurück.

Unser Pub vom Vorabend zeigte sich überfüllt, jedoch mangelt es nicht an Ersatz, Livemusik mit Gitarre und Bandonion gab es auch woanders. Ich bewundere die Spontanität der Iren, ohne große Vorplanung, nur mit Stimme und Instrument bewaffnet, kann man von einer Minute zur anderen musizieren.

Nach dem Handwerk folgt die Landwirtschaft, ein Farmer wurde zum Ziel. Schäferhunde lassen sich mit Pfeife trainieren, vier Töne für links, rechts, Mitte und Stopp führen dazu, dass man Schafe

über einen Hindernisparcour treiben kann. Die Wollpreise im Keller, das Fleisch nur zum islamischen Fastenmonat Ramadan, ein sehr schwerer Lebensunterhalt für eine irische Familie, aber man sieht es locker und hat ständig einen Scherz auf den Lippen. Ein Kaffee im Sandhousehotel, breiter Sandstrand zum Atlantik und ein Schloss von Lord Mountbutton boten Zwischenstationen. Interessant ist der englische Hochadel mit seinen oft deutschen Wurzeln, die man in den beiden Weltkriegen verleugnen musste und nur eine Umbenennung in englische Namen zu Achtung im Königshaus führte. Es gab Kriegshelden, aber auch Mordopfer.
William Butler Yeats, irischer Dichter und Vordenker der Unabhängigkeit, ist in der Nähe von Sligo begraben, im Ort selbst besichtigte ich das Yeats Memorial House und schloss Freundschaft mit einer holländischen Malerin und ihrem Sohn, einem Dichter. Ein sehenswertes Pub und eine Bibliothek reichten gerade für einen Kurzbesuch. Unser Quartier in einem Schloss mit riesigen Gartenanlagen ließ Königsgefühle aufkommen, eine Harfinistin rundete den Aufenthalt ab. Ich durfte sogar ihrem Instrument einige Töne entlocken. Es ist etwas kleiner, als von deutschen Orchestern gewohnt.
Zunächst gab es eine lange Fahrt nach Galway. Im Bus gab uns Christine Einblicke in das irische Schulsystem. Ein Kind kann im Lebensalter von 4- 5 Jahren eingeschult werden und kommt in die Primary School. Gegenstand der schulischen Ausbildung ist zuerst die irische Sprache, das Gaelische, sowie die Kunst und Kultur des Landes. Hier wird noch kein Schulgeld erhoben, in den weiterführenden Schulen können Gebühren erhoben werden. Talente genießen besondere staatliche Förderungen. Ferner ist der Staat besonders bestrebt, junge Familien im Lande zu behalten, Arbeitsplätze bietet vor allem die Pharmaindustrie, die sich gern in Irland ansiedelt. In Irland leben nur 4 Millionen Einwohner und besonders die Westküste ist sehr dünn besiedelt.
Die Innenstadt von Galway ist sehr schön, herausragend ist der Pub „The Kings Head," als Erinnerung an einen katholischen König, der gegen die englischen Protestanten Krieg führte, verlor und später geköpft wurde. Die weitere Fahrt brachte uns auf einen Viehmarkt. Bullen zur Zucht und junge Milchrinder sind hier das Objekt der Begierde, ein Moderator nennt Preise, Kaufinteressenten stehen an einem Ring vor den Tieren, wer mitbietet, hebt den Arm in Richtung des Tieres, was gerade im Ring steht. Alle Beteiligten machten zufriedene Gesichter, es schien gerecht zugegangen zu sein. Ein weiterer Abstecher führte uns zu Bunratty Castle, ein bayrisches Burgfräulein führte uns durch die zahllosen Räume.
Wir erfuhren mehrere Details über das Leben auf einer Burg im Mittelalter. Im weitläufigen Gelände hatte man zahlreiche Gesindehäuser rekonstruiert, somit war es möglich, sich auch in das Leben der einfachen Bediensteten einer Burg hineinzuversetzen.Einige Kilometer südlich, in Adare, bestaunten wir reetgedeckte Häuser, fast wird man an die deutsche Ostseeküste erinnert. Angekommen in Tralee, gastierte nach dem Abendessen eine Schülergruppe, die uns Irish Folk Music und irischen Steptanz bot.
Bei strahlendem Sonnenschein stand ein Besuch der Mühle von Blennerville auf dem Programm. Diese Mühle, einst verfallen, ist von einer Gruppe schwer erziehbarer Jugendlicher liebevoll rekonstruiert worden. Nach dem Mahlen des Getreides entsteht hier das typische irische Brot mit Buttermilch nach mittelalterlichen Rezepten.
Nach einer weiteren Fahrtstrecke erreichten wir den Ort Dingle und bestiegen ein Schiff, um die Bucht zu erkunden. Hier lebt eine Attraktion, der standorttreue Delfin Fungie. Während seine Artgenossen für ihre weiten Wanderstrecken berühmt sind, rührt sich Fungie seit 30 Jahren nicht von der Stelle, niemand kann sagen, was ihn in dieser Bucht hält, doch die Iren freut es, denn durch Tourismus wird in einer sehr armen Region viel Geld eingenommen. Der Delfin zeigte sich 3 Mal ganz kurz, für mich zu kurz, ihn auf ein Foto zu bannen. Nach Fungies Auftritt, gab es noch die Möglichkeit, den kleinen Fischerort zu besichtigen, aber außer ein paar bunten Häusern und einem Wochenmarkt gab es nicht viel zu sehen. Imposanter, als landschaftlich reizvoller, war da schon die Halbinsel Dingle, mehrere Fotopausen ermöglichten uns den Blick auf Bergketten, die Blasket-Inseln, die Sandstrände und viele Schafe. Ein Besuch in einem Cafe´ brachte uns,neben dem Essen, auch einen musikalischen Höhepunkt. Die Besitzerin sang einige Lieder in Gaelisch, ich durfte ihr

Klavier ausprobieren und bezauberte sie mit „Amazing Grace." Am Abend nach dem Essen besuchten wir noch ein Windhundrennen, da jeder Reisegast 2 € investierte, konnten wir 3 Läufe setzen. Da einer unserer Favoriten Dank unserer Anfeuerungsrufe siegte, waren unsere Stimmen hinüber. Als Erlös besorgte Christine 1 Flasche Whiskey und eine Flasche Bailey´s.
Mit Pferdekutschen erkundeten wir einen riesigen Park rund um Mucross Abbey und Mucross Castle. Da aber schon einige Schlösser hier beschrieben wurden, gibt es dazu nichts weiter zu berichten. Da waren die Räucherei und der Laden für Lachse schon interessanter, wir bekamen einen Film zu sehen und hätten die Fische gleich mitnehmen können, jedoch gesättigt vom Frühstück kaufte niemand etwas. Stattdessen tranken wir dort Kaffee. Einige Kilometer weiter besuchten wir ein keltisches Ringfort, welches einer von den 150 Clans in dieser Gegend errichtet hatte. Im Kriegsfall zogen sich sämtliche Mitglieder des Clans hinter die Mauern zurück.
Eigentlich befanden wir uns bereits auf dem Ring of Kerry, doch die anvisierten Aussichtspunkte hatten Eines gemeinsam, dichten Nebel. Nur mühsam zauberten Kaffee und Applepie ein müdes Lächeln auf unsere Lippen, besonders Christine war sauer, ist doch der Ring of Kerry eine Touristenattraktion. Erst in Sneem schob Morgain le Faye, unsere mythische Glücksbringerin und Begleiterin aus Avalon, ihre Nebel wieder nach oben. Kann ja sein, dass sie einen Schatz vor uns verbarg. Sneem ist eine bunte Kleinstadt mit alter Steinbrücke über den gleichnamigen Fluss. Nicht weit davon entfernt auf einem weiteren Aussichtspunkt spielte uns ein Musiker mit einem irischen Dudelsack ein Ständchen. Im Unterschied zu schottischen Instrumenten fehlt dem irischen Vertreter ein Mundstück, nur durch Druck der Arme gelangt Luft in die Flöten. Mysterien auch hier, laut Ausschilderung kreuzen die 35 cm großen Lebrecauns die Straßen, mich würde interessieren, wieviel Bußgeld man entrichten muss, sollte, trotz Warnung, eines dieser Fabelwesen zu Tode kommen. Cross Castle bildete den Abschluss des Tages.
Ein weiteres Schloss, diesmal Blarney Castle, bildete den Auftakt, erneut weitläufige Gartenanlagen mit Farnwald, Giftpflanzengarten, Druidensteinen und Wunschstufentreppen, die man rückwärts und mit geschlossenen Augen bewältigen sollte. Für Einkäufe war die Stadt Cork vorgesehen, eine typische Industriestadt, die wenig Fotomotive bot. Für jeden Touristen in Irland ist eine Whiskeybrennerei ein Muss, wir besichtigten die John Jameson Destillery, mit Wasserrad, Lagerhallen, Maischebehältern und der größten Brennblase weit und breit. Irischer Whiskey wird mindestens 5 Jahre gelagert und bekommt dadurch die typische Färbung, eine Verkostung überzeugte uns von der hohen Qualität des Tropfens. In Waterford beschlossen Abendessen im Hotel und ein Pubbesuch mit Livemusik den Tag.
Von mehreren Häfen starteten in Irland im 19. Jahrhundert Auswandererschiffe. Grund der großen Auswandererwelle war eine Hungerkatastrophe, hervorgerufen durch mehrere Kartoffelmissernten. In der Nähe von Waterford gab es ein Schiff zu besichtigen, als Eintrittskarte erhielten wir einen Passierschein mit den Namen fiktiver Familienmitglieder. Unter Deck konnten wir nachprüfen, ob an den Betten die Namen des Scheins vertreten waren. Fand man nichts, dann hatten die Auswanderer nicht überlebt. Einfache Menschen reisten 2. Klasse im Mitteldeck, das Vorderdeck war dem Koch vorbehalten, das Achterdeck bewohnten die etwas begüterten Menschen. Pro Tag waren 30 Minuten Kochen vorgesehen, eine Schauspielertruppe zeigte uns das Leben auf solch einem Schiff. Später besichtigten wir in Kilkenny ein weiteres Schloss und die Stadt. Hier gibt es auch eine Brauerei, in Irland wird das Bier als Smithicks verkauft, einige ausländische Kunden haben allerdings mit diesem Namen ein Problem, daher kennt man dieses Bier in Deutschland unter Kilkenny. Als Abschluss des Tages und der gesamten Reise war noch eine individuelle Stadtbesichtigung Dublins vorgesehen. Um das Trinity- College anzuschauen, fehlte die Zeit, die Außenmauern der gewaltigen Anlage mussten ausreichen. Der Bierpreis in der Temple- Bar schreckte ab, daher warfen wir nur einen kurzen Blick in den Pub. Ansonsten liefen wir die Straßen ab, die wir bereits von Tag zwei kannten.
Dublin war gerade in Feierlaune, den die Hurley- Meisterschaften entschieden die Dubliner gegen Mayo für sich. Fans in Himmelblau drängten sich vor fast jedem Pub in dieser Stadt, Straßenmusikanten rundeten das Bild ab. Im Bewley- Airport- Hotel gab es ein letztes Abendessen.

Unterschiedliche Abflugzeiten der Reisegruppe trennten uns, ein paar Gäste machten noch einmal die Stadt unsicher, ca. 10 Mann flogen mit mir von Dublin nach Frankfurt/Main, wo uns bereits wieder Probleme erwarteten. Unsere Maschine stand auf dem Rollfeld und musste per Bus angesteuert werden. Gerade rechtzeitig vor dem Abheben erreichten wir das Flugzeug. In Dresden hatte ich dagegen gleich Anschluss mit der Bahn nach Chemnitz und erreichte etwas verspätet die Sputnik- Turboprop- Literaturshow im Schauspielhaus.

In Irland lebte ein Riese, so die Legende.
Dessen schottischer Bruder war behäbig, er behende.
Er ging über den Giants causeway, einst eine Brücke
Und erntete vom Schotten giftige Blicke.
Denn er sagte: „You so fucking leasy,
You are so fat, it´s not amazing."
Sein Bruder fand den Spruch nicht gut
Und es packte ihn die Kampfeswut.
Dem Iren blieb allein die Flucht,
Er kam nach Haus, schloss die Tür mit Wucht.
Doch war die Lage noch so trist,
Seine Frau griff zu einer List.
Steckte ihren Mann in Babysachen
Und verkniff sich verräterisches Lachen.
Der Schotte kam, sah das Riesenkind
Und ihn ergriff die Angst, geschwind.
„Wenn das Baby ist so riesig,
Bin ich des Vaters überdrüssig."
Er schlüpfte durch der Türe Lücke
Und riss ab die Giants- Causeway- Brücke.

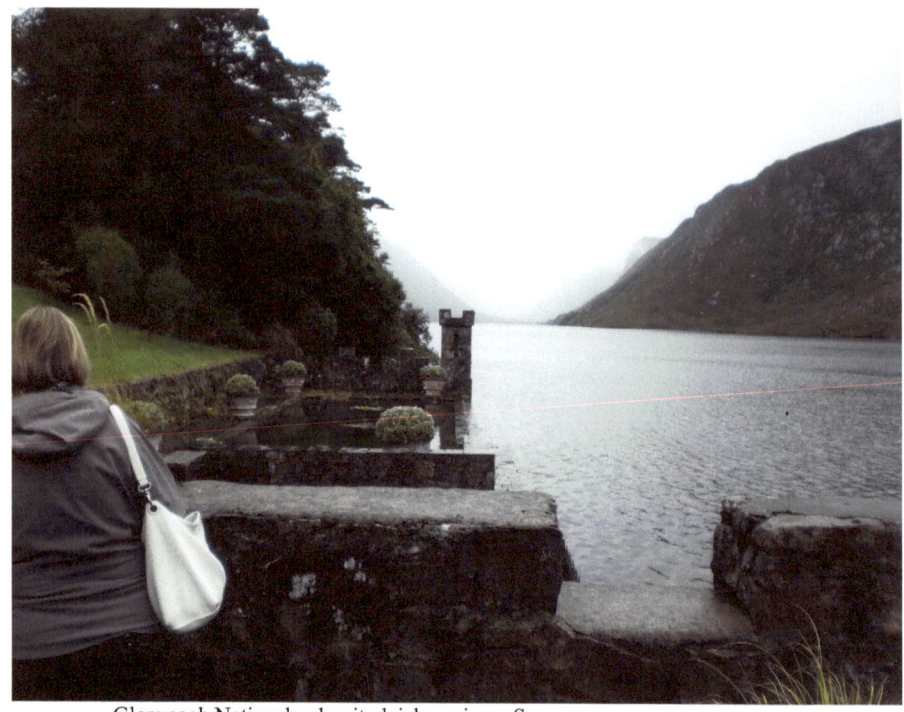
Glenveagh Nationalpark mit gleichnamigem See

Paris

Fern das Ziel unserer Reise,
allen Wettern getrotzt,
bist erschöpft, glücklich und weise,
hast nicht gekleckert, sondern geklotzt.
Europa, wie bist Du so groß,
man legte nach Wirren
uns den Frieden in den Schoß.
Lass zurück alle Differenzen
und schau Dir die Welt an,
überwinde die Grenzen.
Sei immer spontan,
es hilft meistens Liebe.
Ach, wenn es im Alltag
nur immer so bliebe.
Die Stadt ist geeignet,
ist wie für Dich gemacht.
Egal, ob am Tage oder mitten in der Nacht.
War der Aufstieg auch schwer,
klein erscheinst Du

im unendlichen Häusermeer.
Schatz, geh in den Laden
und kleide Dich adrett,
such Dich von hier oben vergeblich,
auf diesem Eisenbahnbrett.
Ein Bettler begibt sich ärmlich
auf einer Parkbank zur Ruh,´
so mancher Händler wirkt erbärmlich,
will Dich melken, wie eine Kuh.
Wenn die Arbeit geschafft ist,
ergreift der Stadtmensch die Flucht,
sucht sich Sonne im Seebad
und erliegt mancher Sucht
Mit der Kamera vor seiner Mähne
durchstreift der Tourist nun die Stadt.
Befährt mit Dampfer die Seine,
bis er launisch wird und matt.
Er geht schlemmen in ein Bistro,
sucht die Bürste vergeblich
auf dem französischen Klo.
Scharen von Kellnern streifen umher, behende,
und ersehnen sich „Fini, fini" rufend, das Ende.
Ein schrankloses Zimmer, nur ein einzelnes Bett,
und ein defekter Fön hängt über dem Klosett.
Ein Herr im Tabakshop, alt, mit Baret,
präsentiert sich mürrisch und gar nicht nett,
pocht wohl auf seine Sprache, die wir nicht verstehen,
werden uns wohl in dieser Stadt nie wieder sehen.
Regen streift über den Place de la Concorde,
durch die Touristen quält sich ein alter, klappriger Ford.
Monsieur le President hat heute Angela Merkel zu Besuch,
die gesperrten Straßen werden für die Autofahrer zum Fluch.
Enten sind leise und wirken verdattert,
wenn eine Gruppe aus China vorüberschnattert.
Notre Dame war geplant als ein Ort der Stille,
doch fehlt den Asiaten dazu der Wille.
Am Arc de Triomphe weht die französische Fahne,
gegen Regen und Kälte hilft Kaffee mit Sahne.
Ein guter Rotwein hilft gegen den Durst
und gegen den Grand- Prix- Sieg von Conchita Wurst.
Am Eiffelturm blinken nachts farbige Lichter,
das Gewusel im Dunkeln hat viele Gesichter.
Ein Karussel zieht einsam seine Kreise,
ein Kind nutzt die Chance auf seine Weise.
Für die Edelboutiquen fehlt uns schlicht das Geld,
doch Reiche gehen ein und aus, hier trifft sich die Welt.
Der Glamour verfolgt dich noch bis ins Bett,
warst Du einmal im Kaufhaus Laffayette.
Im Sacre Coeur erlebst Du die heilige Messe
und Musiker lassen ertönen ihre Bässe.
Sie sitzen am Montmartre in den Gassen

und sind erheitert von den Menschenmassen.
Hast Du in der Kirche Deine Sünden gebeichtet,
so wirst Du hier oben gemalt und nicht vom Leben gezeichnet.
Betrüger haben Spenden abkassiert
und wurden von der Polizei gleich abgeführt.
Nichts war es mit einem Leben in Saus und Braus,
nirgendwo in der Welt bekommt die Polizei Applaus.
In Versailles gehen die Springbrunnen im Stundentakt
und so manche Skulptur zeigt einen weiblichen Akt.
Der Spiegelsaal glänzt, es strahlen die Bilder
und stimmen die geschichtlichen Erinnerungen milder.
Einst krönte sich hier ein Kaiser, dann verlor Deutschland den Krieg,
erschien man erneut hier mit Waffen, bis der Geschützhall endlich schwieg.
Man schrieb sich den Frieden endlich hinter die Ohren
und es war ein neues Europa geboren.

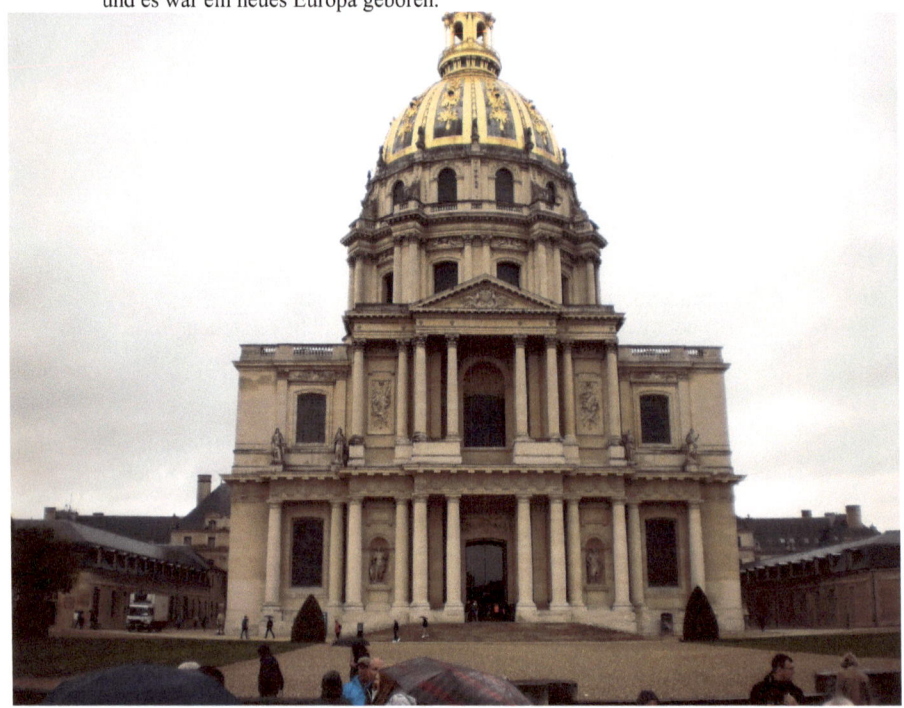

Der Invalidendom

Eifelurlaub 2014

Dichter Nebel, kühl, schlechtes Omen. Zunächst wird der Rest des Kühlschrankes zu Marschverpflegung verarbeitet, während die Kaffeemaschine durchläuft. Nach dem Frühstück und dem Beladen des Autos geht es nach Neumark, um Lutz einzuladen. Von dort muss zunächst die A4 erreicht werden, was nicht ohne Umleitungen zu bewerkstelligen ist (Zufahrt zur Anschlussstelle Schmölln gesperrt, nur Meerane offen). Dafür geht es recht geschwind zur ersten Rast in Eisenach. Kirchheimer Dreieck und Hattenbacher Kreuz sind staufrei, somit gelangten wir schnell zur nächsten Rast in Reichelsheim. Bei Wetzlar galt es, zwei Autobahnen mittels Landstraße zu überbrücken. Über Limburg erreichten wir am frühen Nachmittag Daun, konnten in der Jugendherberge einchecken und die Zeit bis zum Abendbrot war frei für die erste Erkundung der nächstgelegenen Maare (Weinfelder Maar, Schalkenmehrener Maar, Gemündener Maar) und dem Dronketurm. Nur für uns zwei wurde dann in der JH ein Drei- Gang- Menü gezaubert.
Einer der Gründe, die Eifel zu besuchen, ist eine Autorin der Region, die mir schon längere Zeit in den Ohren liegt. Vor unserem Treffpunkt gab es aber noch einen Geysir zu bestaunen, im Ort Wallenborn schießt aller 35 Minuten der wallende Born (die Einheimischen nennen ihn Brubbel) aus der Erde. Wenige Kilometer weiter erwartete uns besagte Autorin und lotste uns in ihr Anwesen. Ein ausführlicher Erfahrungsaustausch mit Besuch eines Urwäldchens und Kochkunst folgten, sodass wir spätabends erst in der Herberge eintrafen.
Am nächsten Morgen verlief nun unsere Route durch Schalkenmehren, Mehren, Saxler nach Gillenfeld. Hier rasteten wir und umrundeten das Pulvermaar. Der Rückweg verlief ähnlich, nur ließen wir Mehren aus, da es sich um einen Umweg handelte. Der Schwachpunkt der Eifel ist die schlechte Wegmarkierung, Trimmdich- und Nordik- Walking- Pfade lassen überregionale Wandermarkierungen in den Hintergrund treten und nicht jede Weggabelung ist überhaupt mit Zeichen versehen (die hier nur ein schwarzes Dreieck mit Wegname zeigen).
Eine Tour mit der Autorin, zunächst Anreise nach Bitburg, dann Fahrt nach Bollendorf an der deutsch/luxemburgischen Grenze. Von hier ein steiler Aufstieg vorbei an einer Mariensäule über den Kamm, geplant war Dillenburg, jedoch schlug uns die Wegmarkierung erneut ein Schnippchen, somit erreichten wir das Tal der Sauer zwischen Bollendorf und Dillenburg, größere und optimistischere Planungen schlossen sich daher aus. Wir passierten einen Campingplatz und erreichten unser Auto. Als Alternative bestaunten wir das luxemburgische Echternach. Abends zauberte ich eine Soljanka.
Vorgabe für den nächste Tag war der Lieserpfad, dem wir erstaunlicherweise mal durchgängig treu bleiben konnten und nur wenig Abweichungen dulden mussten (Ausnahme Üdersdorfer Mühle und die letzten Meter der Tour). Einige Regentropfen konnten uns auch nicht schockieren. Bei der Erkundung des Eckfelder Maares stießen wir auf ein Grabungsteam. Hier war einst ein Urpferd gefunden worden (Tertiär), auch die jüngste Vergangenheit brachte einige Knochen, Blätter Fische und Fussspuren zum Vorschein. Ich unterhielt mich angeregt mit Studenten, die gerade dabei waren, die Grabungskampagne zu beenden und die Anlage winterfest zu machen. Später vertieften wir erfahrenes Wissen im Maarmuseum von Manderscheid, unserem Zielort. Nach dem Genuss von Kuchen, Kaffee und Bier brachte der Bus zwei müde Wanderer zurück in die JH.
Am nächsten Morgen war eigentlich der Besuch eines Wildparkes geplant, die Strecke stellte auch kein Problem dar (vom Kurpark bergan). Pflicht für das „Betreten" der Anlage war jedoch das Auto, welches in der JH den Schlaf der Gerechten schlief. Nur ein Affengehege und ein paar Raubvogelkäfige blieben uns für eine Betrachtung. So schlugen wir den Weg nach Daun ein, um die Stadt zu besichtigen und einen Happen zu essen.
Trennungsschmerz brachte der nächste Tag, aus dienstlichen Gründen musste Lutz die Heimreise antreten. Für die Bahnbenutzung fuhr ich ihn zum Bahnhof Cochem, was auch reibungslos funktionierte. Nachdem ich ihn im Zug verstaut hatte, besichtigte ich die Stadt mit seiner imposanten Burg und den vielen kleinen Geschäften. Danach befuhr ich das Moseltal, stieg öfters mal aus und betrachtete den einen und anderen Ort. Bei Alf verließ ich das Tal und stattete Wittlich

einen Besuch ab. Am späten Nachmittag erreichte ich dann Daun.
Große Wanderung als Abschluss, zunächst die Suche nach dem Einstieg am Dauner Kurpark und Test der Qualität des vielgerühmten Eifelsteiges, der von Aachen kommend hier durch dieses Gebiet führt. Finden ließ sich der Weg leicht, jedoch war ca. 2 Stunden keinerlei Geländegewinn erzielbar, ständig wurde ich mit den verschiedensten Ortslagen von Daun konfrontiert. Ähnliches sollte mir mit der Gemeinde passieren, ein Felsen gleichen Namens brachte mich zudem wegen der bewältigten Höhenmeter ins Schwitzen. Trotz intensiver Suche verschwand das Zeichen vom Eifelsteig dicht vor Erreichen des Zielortes im Wald, mit viel Intuition erreichte ich trotzdem zügig meinen Zielort Gerolstein, konnte dort einen gepflegten Kaffee trinken, den vom Regen feuchten Körper trocknen und einen Bus eher zurück nach Daun fahren (ein Rückweg schloss sich aus, da die Gesamtstrecke der Hin- Tour bereits 26,7 km betrug.
Heute stand eine Stadtbesichtigung auf dem Plan, zunächst ging es mit dem Auto bis Trier, dort Treffpunkt mit Michael, dem Mann der Autorin Andrea Braun, der mir seine ehemalige Heimatstadt zeigte. Es gab allerdings das Problem, dass Montags alle Museen geschlossen hatten. So konnten wir die Porta Nigra, die Kirchen, das Schloss und den Park anschauen, aber der Sache nicht näher auf den Grund gehen. Als ab es Kaffee in Michaels Lieblingsrestaurant. Auch die Buchwerbung kam nicht zu kurz. Gegen Nachmittag fuhren wir zurück.
Am nächsten Morgen fuhren wir nach Trier- Euren, um das Auto abzustellen. Wir hatten einen schönen breiten Weg, der jedoch immer schmaler und zugewachsener wurde. Zuletzt landeten wir in den Brombeeren in den Gärten der Trierer. Erst der zweite Einwohner konnte uns den Weg aus unserem Dilemma weisen und uns auf die „richtige" Piste schicken. Was davon zu halten war, merkten wir schnell. Die geplante Mariensäule ließen wir sichtbar links liegen, fanden dafür traumhafte Schluchten mit Sandsteinfelsen, Bachüberquerungen, Maronen, Hagebutten und Nordik- Walker. Mit viel Intuition passierten wir den Kockelsberg und erreichten den Altenhof. Die Besichtigung der Mariensäule holten wir vom Parkplatz aus nach. Michaels Kochkunst beschloss meinen Urlaub, denn am nächsten Tag musste ich die Heimreise antreten.

Das Weidenfeller Maar bei Daun/Eifel

Andalusien 2015

Treffpunkt war der Leipziger Flughafen, zu dem uns ein Taxiunternehmen brachte, in der Lounge gab es Kaffee und einen Snack. Der Flug war mit Zwischenstopp in Palma de Mallorca, von Berlin, München, Hamburg oder Frankfurt hätte es Direktverbindungen gegeben, der gleiche Fall, wie schon auf der Irlandreise. Am späten Nachmittag erreicht man Malaga, Torremolinos ist gleich der Nachbarort. Ich schnappte mir sofort die Badesachen und testete das Mittelmeer, was gerade an diesem Tag und im ganzen Urlaub das einzige Mal ordentlichen Seegang zeigte, die einheimischen Surfer freute es, Badegäste gehen da jedoch nicht weit hinein in das unruhige Wasser. Die Abend- und Frühstücksbuffets boten alles, was man sich erträumt, einmal spielte zum Abendessen sogar eine 3- Mann- Gruppe spanische Folkloremusik. Zunächst stand ein Ausflug nach Sevilla an. Es ist schon gigantisch, die Sierra Nevada zu überqueren, der höchste Berg ist über 3000m hoch, Flüsse trugen noch die arabische Bezeichnung Guadal im Namen, Städte das Wort Medina. Herrscht am Strand die typische Mittelmeervegetation vor, werden die Bäume zunehmend kleiner, eine Schnapsbrennerei wirbt mit einem Stier am Straßenrand, die Autobahn überwindet 800 m, es gibt einen Berg mit dem Namen „Der Liebende." Jenseits der Höhen wachsen Olivenbäume und Orangen, die aufwändig bewässert werden müssen. Aber auch persischer Flieder gedeiht, zum Teil sind Esel zu sehen, an Rastanlagen stehen Palmen im Topf. Sevilla ist eine römische Gründung, ursprünglich Italica, 711 kamen die Araber, im 13. Jahrhundert begann die christliche Rückeroberung- Reconqista, ein unrühmliches und grausames Kapitel, was menschliche Rohlinge hervorbrachte, die dann in den Kolonien traurige Berühmtheit erlangten. 1992 richtete Sevilla die

EXPO aus, Betis Sevilla erlangte im Fussball einen hohen Bekanntheitsgrad. Spanier lieben Feste, Feiertage sind der 1. und der 6. Januar, die Kinder bekommen in der Nacht vor dem Heiligen Dreikönigstag Geschenke, Geschäfte öffnen da sogar bis 0.00Uhr, in der Semana Santa werden eine Woche lang Umzüge veranstaltet. Das Gebäck für Weihnachten wird bereits im September produziert, zu Weihnachten wird „El Gordo" (Lotterie) gezogen. Das Klima unterscheidet sich zum Teil erheblich, während im Winter an der Küste 10- 15 Grad Celsius herrschen, liegt in den Bergen Schnee, in den Gebieten dahinter ist die Kälte trocken, im Sommer herrschen an der Küste 30- 40 Grad Celsius, Niederschläge regnen sich in den Bergen ab, dahinter bleibt es trocken mit Rekordtemperaturen von 50 Grad Celsius. In unserem Urlaub zeigte das Thermometer an der Küste 30 Grad, das Wasser des Mittelmeeres 22 Grad Celsius, in Sevilla 36 Grad Celsius. Die Stadt Sevilla wird geprägt von Real Alcazar, das Gebäude wurde im 13./14. Jahrhundert im typischen Mudejar- Stil begonnen. Da im Islam figürliche Darstellungen verboten sind, bestehen die Wände aus Mosaiken, Schriftzüge mit dem Beginn „Allah ist..." wurden von rechts nach links geschrieben und sind noch erhalten, die christlichen Eroberer ergänzten die Kunst nur mit ihren Wappen: Schlossdarstellungen- Kastilien, Löwenbild- Leon. Es gab Bäder (Hammam), Tagungssäle und einen Harem. Da es in Sevilla die ibero- amerikanische Ausstellung gab, hatten die verschiedenen Teilnahmeländer ein eigenes Haus. Diese wurden später als Konsulate der verschiedenen, vorwiegend lateinamerikanischen Länder genutzt.

Die Kathedrale von Sevilla steht auf einem römischen Fundament. Sie wurde zunächst als Moschee begonnen, davor sieht man noch Brunnen zum Hände und Füsse waschen. Als die christlichen Eroberer kamen, bauten sie im gotischen Stil weiter, um sie schließlich im Barock- Stil zu vollenden. In der Gruft liegt die Familie von Chrisobal Colon/ Christoph Kolumbus begraben, die Skelette erlitten eine wahre Odyssee, da es lange dauerte, bis der Entdecker Amerikas die Berühmtheit erlangte, die er heute hat. An den Wänden findet man Barock- Malereien im Stile eines Michelangelos. Das Gold aus den Kolonien führte zu einer Pracht in der Innenausstattung, die Figuren, meist Jesus, sind mit Blattgold verziert. Am Kanal Alfons III. findet man noch den Torre del Oro, Sevilla ist aber auch eine Universitätsstadt, dem Campus stattete ich noch einen Besuch ab und wurde um Spenden gebeten. Am Abend bekamen wir vom Flamenco eine Kostprobe, da sich die anderen Gäste weigerten, durfte ich auf die Bühne, um mich, mehr schlecht, als recht zu bewegen.

Eine weitere sehenswerte Stadt ist Ronda, el Tajo, der Steilhang, teilt die Stadt in alt und neu. Eine ältere Brücke aus dem 16. Jahrhundert und eine neue aus dem 18. Jahrhundert verbinden beide Stadthälften. Die Geschichte beginnt wieder bei den alten Römern und reicht über die arabische Zeit (Hammam) bis zum heutigen Datum. Hier spielt der Stierkampf eine große Rolle, im Jahre 1785 wurde eine Arena errichtet, die vor allem von der Torrero- Dynastie der Romeros geprägt wurde. Wie sich das Leben eines Stierkämpfers anfühlt, kann man in einem Museum besichtigen, es zeigt Kleidung und Ausrüstung, sowie Urkunden. Die Arena fasst 5000 Plätze, vor allem zur Feria de Pedro Romero im September werden Unsummen für einen Platz ausgegeben. Die Kirche Santa Maria la Mayor wurde wieder auf den Fundamenten einer Moschee erbaut und bekam in christlicher Zeit einen Glockenstuhl. Das katholische Königspaar Ferdinand und Isabella errichtete später noch eine weitere Kirche, die Espiritu Santo. Aus arabischer Zeit stammen der Palacio de Mondragon, entstanden unter den Taifa- Königen, die Casa del Rey Moro, die ältere Brücke Puente Arabe und die Banos Arabes. Wegen des Klimas und der Ruhe zum Schreiben verbrachten Ernest Hemmingway und Rainer Maria Rilke einige Zeit hier, letzterem ist eine Statue gewidmet.

Unser nächster Ausflug führte uns nach Granada, wo uns die gewaltigen Ausmaße der Alhambra einige Zeit beschäftigten. Schon die Gartenanlagen des Generalife erstaunten uns. Wasser wurde von den Bergen der Sierra Nevada hergeleitet, mittels Schiebern kann jedes Beet einzeln bewässert werden. Alhambra bedeutet, die Rote, die Festung ist außen schmucklos, sie ist unterteilt in die Alcazaba, den Palacios Nazaries, dem Mexuar (Audienz- und Gerichtssaal), dem Cuarto Dorado (Goldenes Zimmer), dem Patio de los Arrayanes (Myrtenhof) und dem Sala de los Embajadores (Botschaftersaal), wo sich unter einer Zedernholzdecke der Thron der Nasriden befindet. Weiter

kommt man durch den Patio de los Leones (Löwenhof), den Sala de los Abencerrajes und dem Palast Karls des V., welcher in Renaissanceblau gehalten ist, außen quadratisch und innen rund gestaltet wurde. Ein Museum der schönen Künste wird von dem Maler Alonso Cano geprägt.
In der Innenstadt gibt es mehrere Kirchen, zunächst die Kathedrale, im Renaissancestil von Diego de Siloe´ errichtet, die Capilla Mayor, das Monasteria de la Cartuja (Karthäuserkloster, 1514 angefangen, erst 1794 vollendet) und die Capilla Real, hier sind Ferdinand, Isabella, die Tochter Johanna, die Wahnsinnige und Phillip der Schöne, ihr Ehemann, bestattet. Letztere ist mit Meisterwerken von van der Weyden und Botticelli verziert. Aus arabischer Zeit stammen die Alcaiceramit, enge Gassen, vor allem der Tuchhändler und das Corral de Carbón, ältestes Bauwerk, erst Karawanserei, dann Theater, dann Kohlenlager, daher der Name. Hier lebte auch der größte Poet des Landes, Federico Garcia Lorca, im 20. Jahrhundert wurde er mit seinen Werken „Bluthochzeit" und „Romanceros Gitanos" bekannt.
Ein zusätzlich gebuchter Ausflug führte mich nach Gibraltar, der englische Felsen, der erst spanisch wird, wenn die Affen den Felsen verlassen. Ich konnte mich davon überzeugen, dass sie noch putzmunter sind. Der Name Gibraltar stammt von dem arabischen Eroberer Tarik, also Dschebel al Tarik, kurz Gibraltar. In griechischer Zeit bildeten Gibraltar und der Dschebel Mussa auf marokkanischer Seite die Säulen des Herakles. Im 18. Jahrhundert besetzten die Briten den Felsen und bauten ihn als Festung aus. Gegenüber liegt La Linea, eine Hafenstadt, eine lange Reede an Schiffen liegt daher vor der Küste. In Gibraltar herrscht kein Linksverkehr, man spricht Llanito, eine Mischung aus spanisch und englisch, die 29000 Bewohner sind Briten, Inder, Spanier und Marokkaner. Es gibt einen Flughafen, der aber vom normalen Verkehr gekreuzt wird, weshalb eine wechselseitige Sperrung erfolgt. Nach Londoner Vorbild gibt es eine Wachablösung vor dem Gouverneurspalast, gegessen wird fish and chips, es gibt Duty- Free- Shops und mittels cable car gelangt man auf den Felsen. Dort kann man die Tropfsteinhöhle Michael´s Cave, das Moorish Castle aus arabischem Ursprung und die Great- Siege- Tunnels, im 18. Jahrhundert wegen der Belagerungen mit Schiessscharten ausgerüstet, besichtigen. Am Europa- Point blickt man nach Marokko und es gibt hier den einzigen, von Briten unterhaltenen Leuchtturm.
In Andalusien zurückgekehrt, gab es natürlich auch kulinarische Genüsse, so aßen wir in Öl gebackene Teigrollen mit viel Zucker, tranken Kaffee mit Likör, besuchten eine Olivenölmühle und aßen in einer spanischen Familie Weißbrot, Wurst, Eisbergsalat, Linsen- Reis- Suppe, Bratkartoffeln und Fleisch, Gebäck und tranken Kaffee, Weiß-, Rotwein und verschiedene Liköre.
Auch die Strandpromenade habe ich intensiv getestet, gestartet bin ich im Nachbarort Benalmadena. Es gibt die typischen Straßenhändler, die Turnschuhe, Handtaschen und Sonnenbrillen verkaufen. Künstler präsentieren ihre Sandskulpturen, Angler zeigen ihre geringe Ausbeute, meist Doraden. Am Leuchtturm gibt es einen Jachthafen, es gibt Restaurants, Kioske und feste Läden. Die Promenade endet am Ortsausgang von Torremolinos, es folgt Brachland und beginnt Malaga, mit einem Golfplatz und Grundstücken, die an das Meer heranreichen.

 Ein warmes Meer umspült die Waden, man kann hier im Oktober noch baden.
 Es gibt Paella, Tapas und Wein, 3 Damen luden mich zum Flamenco ein.
 Die Stiere haben mich und die Arena gemieden, doch war ich in Gibraltar im Süden.
 Die Menschen schenkten uns Ihre Gunst und präsentierten am Strand ihre Kunst.
 Mit Interesse erkundete ich auch das letzte Viertel und kaufte am Stand 2 Gürtel.
 Surfer nutzten die zum Teil raue See, ich genoss es von Weitem bei leckerem Kaffee
 Fischer präsentierten stolz ihren Fang, niemals wurde mir die Zeit zu lang.
 Einst errichteten Muslime die prächtigsten Bauten.
 Heute lassen dort Musiker erklingen ihre Lauten.

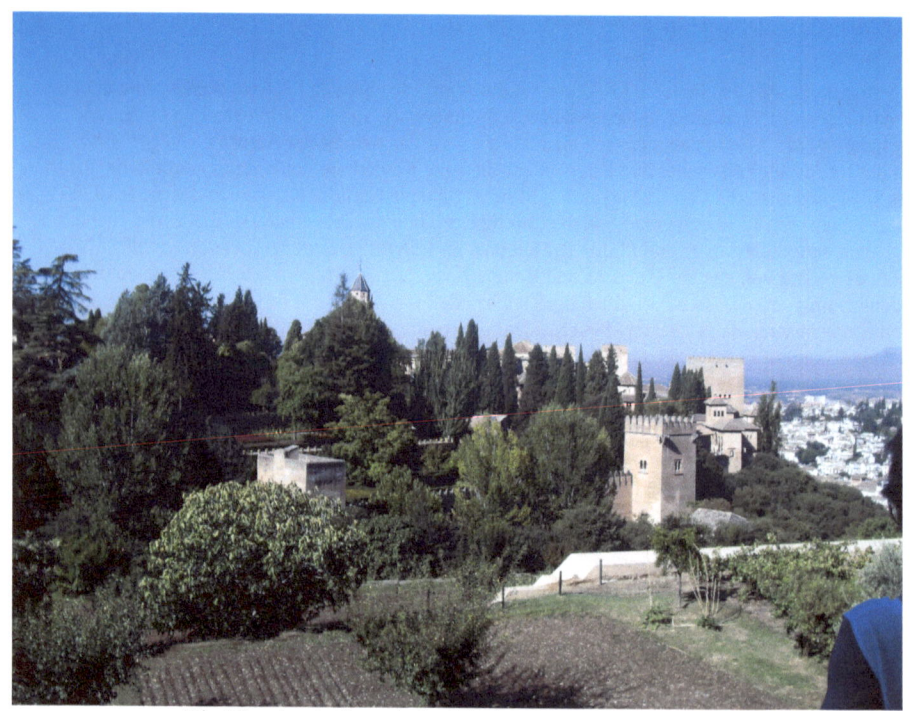

Die Alhambra in Granada/Andalusien

Slowenien, September/Oktober 2016

Entgegen den Empfehlungen des ADAC hatte ich die Anreise etwas modifiziert, um der Staufalle in München zu entgehen. Den Wecker ließ ich so klingeln, als würde ich zur Frühschicht gehen, die meisten Utensilien hatte ich schon an den Tagen zuvor gepackt und im Auto verstaut. Ein hohes Verkehrsaufkommen erwartete mich auf der A 72 bis zum Dreieck Hochfranken, die A 93 von dort bis Regensburg bot nicht die erhoffte Entlastung und ein Schleichweg wurde durch Baustellen unpassierbar, also fuhr ich die A 3 über Passau bis zum Knoten Wels in Österreich. Über die A 1 erreicht man dann Salzburg und fährt über die Tauernautobahn immer südwärts durch den Karawankentunnel nach Slowenien. Gleich unweit der Grenze kommt dann schon die Abfahrt, also war ich, Orientierungsprobleme mit eingerechnet, am frühen Nachmittag im Bohinj- Eco- Park- Hotel in Bohinjska Bistrica. Es blieb sogar noch die Zeit, die ersten Eindrücke der Umgebung zu verarbeiten, was mir die nächsten Tage half. Die erste Tour führte mich vom Hotel via Zick- Zack- Weg über Zlan, Polje (deutsch: Feld, wie passend), Laški Rovt nach Ribčev Laz am See. Ich nahm mir das Nordufer vor, eine Prachtroute mit ständigem Blick auf das Wasser des Bohinjsko jezero. Es kamen in mir Erinnerungen an die Hohe Tatra auf, denn die meisten Wege hier sind steinig und die Waden freuen sich. Ist man sonst allein mit sich und der Natur, ist auf allen Wegen am See Massenansturm. Ich verließ das Ufer und bewältigte einen Anstieg zur Koča pri Savici unterhalb des gleichnamigen Wasserfalls. Bevor der Rückweg anstand, genehmigte ich mir einen Kaffee und eine Nut- Pancake, so lief es sich viel besser. Der Wirt gab mir noch Wandertipps für die Folgetage.

Den vorherigen Aufstieg ging es zunächst zurück, dann aber über Ukanc am Südufer des Sees entlang nach Ribčev Laz. Dem See entspringt die Sava bohinjka, dessen Lauf ich folgte, auf bekannte Wege des Vortages stieß um dann erfolgreich am Nachmittag im Hotel zu landen. Die schmerzenden Waden wurden später im Erlebnisbad in der Hotelnachbarschaft verwöhnt. Lange Anlaufwege kann man vermeiden, wenn man das Auto nimmt, für schlappe 6 € Parkgebühren sucht man sich einen Stellplatz und marschiert in die Berge. Die Savici- Wasserfälle kann man innerhalb von 20 min besichtigen, im trockenen Spätsommer/ Herbst sehen sie sicherlich nicht so gigantisch aus, wie im Frühjahr nach der Schneeschmelze, aber es sind die größten hier, ich wurde in der Folgezeit zum Wasserfall- Tester und weiß, wovon ich rede. Nach der Besichtigung folgte ein Aufstieg von 700 Höhenmetern und 2 h 45 min auf die Koča Bogatinom, das erste Mal richtige Schweißarbeit nach 6 – jähriger Pause, Vergleiche kann ich hier nur mit der Hohen Tatra ziehen. Es gab in der Hütte Kaffee türkisch und einen Apfelstrudel, gewürzt mit Gesprächen, wie sie sich durch meinen ganzen Urlaub ziehen sollten. Man beginnt in englisch und stellt fest, dass auch so mancher Brocken deutsch möglich ist. Immer faszinierte mich hier in Slowenien die Freundlichkeit. So erfuhr ich, dass die Hütten nur bis 30. September betrieben werden, dass man einst hier Kühe für den Bergkäse hielt und dass die Lebensmittel per Seilbahn auf den Berg kommen. Frisch gestärkt lief ich zum Černo jezero, der, im Gegensatz zu meinen Erwartungen, mitten im Wald lag. Jetzt kam meine erste, echte Bergprüfung, ein steiler Abstieg, an der Felswand Stahlseile, fehlende Steine waren durch Steigeisen ersetzt, ansonsten gab es Steine aller Art. Es kamen einige, mutige Bergwanderer, die kurioser Weise sich am späten Nachmittag noch große Strecken vornahmen, unter Anderem eine Schweizerin, die in die gleiche Hütte wollte, die ich am Vormittag besuchte. Aber auch ich hatte, wie einst in der Hohen Tatra, wieder den Eindruck, dass Kobolde aus Spaß meinen Weg künstlich verlängerten, die Lebrecaunts aus Irland schienen überall ihre Streiche zu spielen. Der Weg geriet zu meiner Königsdisziplin, auch muss ich den Arbeitern Respekt zollen, die sich um den Erhalt der Wege kümmern. Sichtlich erleichtert stand ich dann irgendwann am Auto und konnte später den Tag im Hotel ausklingen lassen. Kleiner Tipp: Niemals die Route im Nachhinein auf der Karte verfolgen, Dank der Höhenmeter erscheinen alle Touren in den Bergen als kurz.

Am nächsten Morgen schien der Herbst in Slowenien eingezogen zu sein, dichter Nebel vor dem Hotelfenster, kaum sieht man die Hand vor Augen. Hat man jedoch die ersten 100 Höhenmeter bewältigt, bleibt ein Wattebausch im Tal zurück und es strahlt den ganzen Tag die Sonne. Der Urlaub schickte sich an, jegliche Rekorde zu brechen, die folgende Tour hatte es in sich, die Zeiten auf den Wegweisern musste ein Olympiasieger gegangen sein. Ich brach vom Ort aus auf, zunächst über eine Kuhweide, dann hatte das untere Drittel des Waldes die Forstwirtschaft im Griff, die Motorsägen dröhnten und Zugmaschinen zogen dicke Stämme ins Tal, entsprechend sahen die Wege aus, kaum begehbar. Nach einer längeren Matschstrecke, unter anderem stach mich ein unbekanntes Insekt in den Fuß, schloss sich eine steinige Piste an. Der Weg wurde steil, bald stand ich vor der Orožnova koča, wünschte mir einen Kaffee, doch die Kobolde verweigerten mir den Zutritt, nur die Bänke im Freien luden zu Rast ein, zum Glück gab es Rooibos- Tee im Proviant. Fortan wurden die Bäume niedriger, bis sie letztendlich ganz verschwanden. Es ist nicht gut, wenn man schon zeitig das Tagesziel ausmachen kann, es demotiviert, umkehren jedoch fällt aus, also Augen auf und durch. Im nächsten Leben werde ich eine Bergziege! Nach reichlich 4 h, nicht wie angegeben 3 h 45 min, erreichte ich den Črna prst, stolze 1844m hoch, auch hier hatten die Kobolde ganze Arbeit geleistet, kein Kaffee, kein Essen, nur Aussicht und Tee aus dem Rucksack. Menschen sind hier oben Mangelware, aber es gibt Natur pur. Von der geschlossenen Hütte auf dem Berg führt ein Kammweg zum nächsten Abstieg, links Nebel, der versucht, über den Grat zu wabern, rechts kräftige Sonne. Steil ging es nach unten, steil musste ich wieder nach unten, das Gewicht immer Richtung Rücken verlagernd, bewegte ich mich in Richtung Žlan, die handverlesenen Mitmenschen erstaunten mich mit ihrem Lärm, was jedoch mich nicht weiter beirrte, denn bald blieb diese Geräuschkulisse zurück. Ich erinnerte mich an einen breiten Forstweg, missachtete kurz die Karte und erreichte die morgendliche Route, die mich am späten Nachmittag in den Ort zurück brachte.

Ein Bäcker im Supermarkt musste mich für die geschlossenen Kočas entschädigen, mein geschundener Körper brach bei Kaffee und Süßigkeiten in Jubelschreie aus.
Selbstverständlich geht man die nächste Tour etwas gemächlicher an, es war das Auto nötig, welches ich in Stara fužina am Bohinjsko jezero parkte. Später stellte ich fest, ich hätte es auch näher am Einsatzgebiet parken können, zudem ohne die Gebühr von 10€, denn weiter oben ist Parken mit Touristenkarte kostenlos! Im Ort traf ich auf einen Bauern mit einer Rinderherde. Er sprach mich auf slowenisch an, ich antwortete englisch, keiner verstand den anderen, doch wir beide hatten Spaß und verabschiedeten uns lächelnd. Wegen der Erlebnisse vom Vortag hatte ich Lebensmittel im Rucksack und stieg zur Koča Kosijev dom naVogarju auf. Diese erreichte ich noch früh am Tag, daher gab es nur Tee, ins Tal zurück führte nur eine Straße, die ich nutzte (sehr wadenfreundlich).Es gab allerdings viel Verkehr, wegen der Möglichkeit des Paraglidings, worauf überall Schilder hinwiesen. Es schreckte mich jedoch nicht ab, intensiv mit der Natur zu kommunizieren, stellt man fest, dass unbekannte Vogellaute hörbar werden, will man die Verursacher kennenlernen. Dies und andere Sichtungen gelang mir, unter anderem sah ich ein Reh, was minutenlang in 10 m Entfernung verharrte. Bald erreichte ich die Koča na vojah, ließ mich auf einer Bank nieder und war erstaunt, als mich eine Dame bedienen wollte. In englisch schilderte ich ihr die Erlebnisse des Vortages, bestellte einen Kaffee und versprach, den Anfangs- oder Endpunkt in den nächsten Tagen hier zu planen. Durch das malerische Tal der Mostnice ging ich zurück zum Auto.
Versprechen sollte man einlösen, daher plante ich entsprechend. Zunächst führte mein Weg über Bohinjska češnjica und Srednija vas zur Planinska koča na Uskovnici, hier wieder eine Trinkpause. Andere Wanderfreunde erzählten mir von ihren Plänen, ich gab meine Erfahrungen weiter. Eine Gruppe Einheimischer über 60 verblüffte mich etwas, gegen die Sonne trug ich meistens einen Cowboyhut: „Für einen Amerikaner sprechen Sie aber ein gutes deutsch!" Meine Antwort erheiterte die Menge: „Ich bin aus Deutschland und spreche ein schlechtes englisch." Wir sprachen noch über Gott und die Welt, auch über Volksmusik, wo ich gar nicht mitreden konnte, bald jedoch drückte die Zeit und ich musste mich verabschieden. Zunächst verlief der Weg sanft, doch bald begann es gewohnt steil und steinig zu werden. Auch war Aufmerksamkeit nötig, denn die Wegmarkierungen durften nicht verloren werden. Gegen Nachmittag passierte ich den Mostnice- Wasserfall und erreichte, wie versprochen, die Hütte des Vortages, um einen Kaffee und einen Blueberry- Cake zu ordern. Der Rückweg erfolgte ähnlich, wie tags zuvor, jedoch musste ich zu Fuß zum Hotel und bewältigte die Route über die Sava bohinjka, wie am 2. Tag.
Nach 5 Tagen Glück mit dem Wetter gab es nun auch mal Regen. Die steilen Gebirgspfade ließen eine Passage nicht zu, Rutschgefahr und hohes Verletzungsrisiko wären die Folge. Die Hauptstadt Ljubljana lockte als Ausweich. Zunächst versuchte ich, mit öffentlichen Verkehrsmitteln, dorthin zu gelangen, was am Wochenend- Fahrplan scheiterte. Ich setzte mich ins eigene Auto und fuhr über die Autobahn. Relativ zügig erreichte ich das Stadtzentrum und fand auch im Parkhaus. Mit Schirm erkundete ich die Stadt. Die Gegend war ursprünglich Sumpfland, die ersten Siedler mussten Pfahlbauten errichten, Reste davon findet man heute noch. Bald kamen die Römer und machten aus der Ansiedlung die Stadt Emona, einige Straßenschilder künden noch davon. Nach der Völkerwanderung siedelten hier slawische Stämme, doch das Deutsche Reich baute seine Ostmarken gegen die Bedrohung durch die Ungarn aus, das Erbe der deutschen Kaiser übernahmen dann die Habsburger, die sich gegen die aus dem Süden hereinbrechenden Türken schützen musste. So blieb die Gegend bis zum Ersten Weltkrieg Mitglied im Vielvölkerstaat. Nach Kriegsende versuchten sich die slawischen Völker in der Gründung des gemeinsamen Staates Jugoslawien, was in den 90er Jahren des 20. Jahrhunderts an gegenseitigen Differenzen scheiterte. Nach dem beliebtesten Nachbarn befragt, antworteten mir die Slowenen, dass es die Kroaten wären, vielleicht überwindet man nun so langsam die düstere Geschichte von Kriegen und anderen Differenzen. Im Herzen der Hauptstadt thront auf einem Berg eine Trutzburg, die viel über die Geschichte aussagt, die lange Geschichte mit den Habsburgern zeigt der Barock. Die Sava teilt die Stadt, was die

Architekten vor einige Herausforderungen stellte. Sie errichteten 3 imposante Brücken, eine davon ist die Drachenbrücke, benannt nach dem Wappentier der Hauptstadt, Drachen zieren auch die Geländer. Mit den Brücken wurde auch der Uferbereich der Sava gestaltet, es entstanden Geländer und Treppen, Kollonaden umschließen den Marktplatz, von der bunten Vielfalt konnte ich mich selbst überzeugen. Meinen Kaffee genoss ich im „Cacao," ein unvergessliches Cafe´ es soll davon noch eine Filiale in Prag geben, werde wohl nach dem nächsten Besuch der Moldaustadt mal suchen gehen. Ich sprach noch mit einigen Buchhändlern und begab mich dann auf den Rückweg. Bei strahlendem Sonnenschein hielt ich noch in Bled, um mir die Touristenhochburg und den See anzuschauen. Ich fand den Ort jedoch zu überlaufen, da wandel ich doch lieber am Ufer des Bohinj-Sees. Einige Slowenen wollten mit meiner Hilfe 4 Chinesinnen nebst Kamera und Selfistange ins Wasser schubsen, was viel über die Belastungen der Einheimischen aussagt.
Am nächsten Morgen plante ich mit Regen, kleidete mich entsprechend und unternahm eine Sicherheitstour ohne Berganstiege. Eine Mischung aus Straße und Fahrradparkour war die erste Etappe bis Jereka, Dorfstraßen prägten dann den Weg über Bohinjska Česnijca und Srednja vas, dort machte ich einen Abstecher zum Ribnica- Wasserfall,wo mich hunderte Feuersalamander begrüssten. Über Studor erreichte ich Stara Fužina, mein Ziel jedoch verfehlte ich um ein ganzes Tal, somit kam ich etwas später zu Kaffee und Blaubeerkuchen in der Koča na Vojah. Hin- und Rückweg ähnelten sich, nur kürzte ich meinen Weg etwas ab und erreichte über den Ort Brod mein Hotel. Vögel sind manchmal kuriose Wesen und verfolgten mich noch bis zur Schwimmhalle. Scheinbar sahen sie durch die Glasscheiben das Wasser und versuchten krampfhaft, dorthin zu gelangen.
Das Wetter war wieder schön, Zeit für eine große Herausforderung, nämlich, so nah, wie möglich an den Nationalberg Triglav zu kommen. Ich suchte mir in Stara Fužina einen Parkplatz und stieg über das Voje- Tal auf zum Vodnikov dom, schlappe 4 Stunden Weg mit gewohnt steilem Aufstieg. Auf den letzten Metern, auf dem velo polje, sah ich ihn dann, doch jenseits der Baumgrenze wehte ein eisiger Wind und ich hätte bis zum Gipfel noch 2 Tagesetappen gehen müssen. So erinnerte ich mich nur an die MDR- Sendereihe Biwak, die Bergsteiger bei der Bewältigung des Aufstieges filmte. Ich sah auch die Hütten auf dem Weg nach oben und ameisengleiche Menschen auf Tour. Die Spitze des imposanten Massivs verhüllten Wolken, später erfuhr ich, dass sogar Schnee gefallen war. Auf dem gleichen Rückweg genoss ich noch Kaffee und Blaubeerkuchen in meiner Stammhütte.
Eine letzte Tour führte mich in Sloweniens bekannteste Wintersportregion, Rudno polje oder Pokljuka. Die Anfahrt erfolgte im Auto, welches am Skistadion einen Parkplatz fand. Dort folgte der Aufstieg zur Planina Lipanka, eine Hütte, die nach der Saison gerade hergerichtet wurde. Der Abstieg gestaltete sich zunächst wieder steil, folgte dann jedoch der Langlaufpiste. Die Natur war auf meiner Seite, zunächst sang ich ein Lied und erzielte Schweigen im Wald, als ich das gleiche Lied jedoch pfiff, antwortete mir ein vielstimmiges Vogelkonzert, Sprachbarrieren gab es demzufolge nicht. Zurückgekehrt, sah ich mir die Wettkampfanlagen an, es gibt eine Asphaltpiste für das Sommertraining, welche eine Brücke überspannt. Daneben ist das Skistadion, ein Schiessstand der Biathlon- Anlage und ein Center- Hotel für die Sportler, die ich dann auf eine Tasse Kaffee traf, dass heißt, sie aßen gerade Mittag und ich einen Strukli.
Zurück im Hotel, erwartete mich ein tränenreicher Abschied, Slowenen sind die mit Abstand freundlichsten Menschen in Europa. Ich trank einen Rotwein und versuchte, die Hotelangestellten mit einer Szene aus dem Silvester- Klassiker „Dinner for one" aufzumuntern, was mir dann auch gelang. Fazit dieses Urlaub: Ich erlebte eine beeindruckende, meist naturbelassene Landschaft, ich führte die meisten Gespräche mit Einheimischen. Für die Wege in die Berge braucht man eine gute Kondition, ich war jedoch von mir selbst überrascht, mit 52 Jahren funktionierte noch alles sehr gut. Man verbrennt an so einem Tag eine unheimliche Menge an Kalorien und es ist empfehlenswert, Frühstück und Abendbrot im Hotel einzunehmen, für unterwegs braucht man viel Getränke, ich nahm Roiboos- Tee im Rucksack mit, auf einen Kaffee und Kuchen konnte ich nie verzichten. Für die Verständigung reichen englisch und zuweilen deutsch.

Ribčev laz am Bohinjsko jezero

Thorvalds 2. große Italienreise (auf Goethes Spuren) April 2017

Wie schon zuvor bei Busreisen war der Treffpunkt an der Chemnitzer Johanniskirche, der Bus brachte uns über München, Innsbruck und dem Brenner nach Pietramurata in der Nähe von Trento und dem Gardasee, wo im kleinen, familiengeführten Hotel „Diano" die Zwischenübernachtung anstand. Uns erwartete ein Menü aus Pasta, Schweinefleisch und Eis, das Frühstück gab es vom Buffet, Kaffee in großen Mengen macht in Italien nicht wirklich munter, die Busfahrer und Reiseleiter wissen da gegenzusteuern, die Maschine im Bus glüht da fast schon.
Die Brenner- Autobahn führt weiter nach Süden, die Alpengipfel bleiben langsam zurück, das Land wird flach, die Poebene prägt den Blick nach draußen. Agrar- und Industrielandschaft wechseln einander ab. Nach langer Fahrt erreichten wir am Nachmittag die berühmte Stadt Pisa. Der Turm ist noch schief, obwohl er etwas korrigiert wurde. Außerdem gibt es den Campo de Miracoli, die Wiese der Wunder. Pisas Rolle in der Geschichte zeigte sich vor allem im Konflikt zwischen Papst und Kaiser Friedrich Barbarossa, später griff Florenz in die Geschicke der Stadt ein, nutzte einen Zwist in der Stadtführung und machte Pisa tributpflichtig.
Zypressen prägen das Landschaftsbild, die Häuser, sofern restauriert, sind typisch italienisch. Wie in allen Touristenhochburgen wird man allerdings von afrikanischen Händlern belagert, die Sonnenbrillen, Schirme, Gürtel und Uhren verkaufen. Ein Hotel, so klein, dass der Busfahrer auswärts übernachten musste, empfing uns, zirka 200 m vom Mittelmeer entfernt. Mediterrane Küche und ein Strandspaziergang rundeten den Tag ab.
Der nächste Vormittag stand im Zeichen der Geschlechtertürme, die sogar Eingang in Fernsehreportagen fanden und den Ort San Gimignano zur Berühmtheit verhalfen.

Sogar die Etrusker siedelten schon hier in der Gegend, denn die strategische Lage in den Bergen ist perfekt. Hier führt die Via Francigena von Nord nach Süd durch, der wichtigste Handelsweg der Region. Seine Macht und seinen Reichtum drückte man in der Höhe seiner Wohntürme aus, was zu grotesken Bauten führte. Später gab man diese Sitte auf und errichtete auch normale Gebäude aus Naturstein. Der Stadttheiligen Santa Fina ist eine Kirche gewidmet und Teile der Stadtmauer mit dem Torre Grossa sind noch erhalten.
Eine weitere etruskische Gründung ist Siena, sie hat 17 Contraden (Stadtviertel), welche jeweils ein Tierzeichen benutzen, eine eigene Kirche besitzen und einmal jährlich in dem sportlichen Wettbewerb Palio (ein Pferderennen) gegeneinander antreten. Am Piazza del Campo steht das Rathaus und die imposanteste Kirche ist der Duomo Santa Maria dell' Assunta, im 12. Jahrhundert im gotischen Stil begonnen, mit einer Dombibliothek ausgestattet und mit Fresken berühmter Maler versehen. Neben dem Dom gibt es das uralte Spittal Santa Maria della Scala mit anschaulich ausgemaltem Pilgersaal. Siena hat die verschiedensten Museen, wie das Museo Civico, das Museo dell'Opera Metropolitana und die Pinacoteca Nationale.
Einer imposanten Region widmeten wir den nächsten Tag, die Cinque Terre, 5 Fischerdörfer an der ligurischen Küste, nördlich von La Spezia. Als die Bedrohung durch die Araber nachließ und die Bevölkerung zunahm, suchten die Menschen nach neuem Siedlungsraum. Berghänge mussten terrassiert werden, trotzdem waren die Böden schwieriger zu bearbeiten, auch die Dörfer wurden in die Corniglia (Klippen) hineingebaut. Am Besten bereist man den Ort Monterosso mit der Bahn und nutzt dann das Schiff, sieht von da aus die Ortschaften Vernazza,Corniglia, Manavola und Riomaggiore, um in Portovenere einen Zwischenstopp zu machen. Für uns war diese Seefahrt stürmisch, aber es gibt viele Kirchen, Zitronenbäume, Weinhänge und Olivenbäume. Ebenfalls per Schiff erreicht man später La Spezia.
Lucca wurde zum Ziel unseres nächsten Tages. Dank ihrer stark befestigten Festungsmauer gelang es den Florentinern nie, die Stadt zu erobern. Lucca existiert seit der Römerzeit, eine Arena erinnert noch daran, ist jedoch heute Marktplatz und Konzertgelände. Es existieren viele Kirchen, die reichsten davon sind ganz in Marmor gehalten. Die Inneneinrichtung ist jedoch absichtlich sehr schlicht und düster. Lucca hat den Beinamen „Größtes Freilichtmuseum," wegen der Kunst an den Außenfassaden an den Kirchen, dem Marmorgrabmal und der ovalen Piazza del Mercato.
Sehenswert ist auch mal der Besuch eines Landgutes, für Busfahrer sind schon die engen Zufahrten das reinste Abenteuer. Wir testeten Rotweine, schlenderten durch die Felder, Weinberge und Tiergatter, um später die Spezialitäten des Landes zu genießen und der italienischen Musik eines Alleinunterhalters zu lauschen.
Als krönender Abschluss stand Florenz auf dem Plan. Die mächtige Familie der Medici beherrschte seit dem 14. Jahrhundert die römische Gründung. Hier kam Dante zur Welt, dessen Dichtersprache das heutige Italienisch prägt. Der Fluss Arno teilt die Stadt in zwei Hälften, der modernere Teil liegt links des Flusses, die Aussicht auf die Stadt ist jedoch von hier aus, besonders vom Piazzale Michelangelo, am Besten. Das berühmteste Bauwerk auf der rechten Arnoseite ist der achteckige Dom (Taufkirche). Andrea Pigano und Lorenzo Ghiberti gestalteten das Eingangsportal, die Kuppel wurde erst später von Filippo Brunellesschi entworfen. Die berühmteste Gemäldesammlung mit Spitzenwerken europäischer Kunst befindet sich in der Galleria degli Uffizi, ein Muss für alle Kunstfreunde. Neben dem Ferragamo- gibt es jetzt auch ein Gucci- Museum aus der Schuhbranche. Renaissance- Skulpturen gibt es im Museo Nationale del Bargello, weitere Museen gibt es im Palazzo Pitti, errichtet von einer berühmten Kaufmannsfamilie. Die Stadtverwaltung tagt am Piazzo della Signora, deren Fassade Michelangelo gestaltete (Skulpturen). Die Ponte Vecchio verbindet den Palazzo Vecchio und den Palazzo Pitti, Privatkirche der Medici ist die San- Lorenzo- Kirche. Pilgerort aller Kunstfreunde ist auch das Dominikanerkloster San Marco, hier lebte der Ordensbruder Fra Angelico, bekannt für seine Zellenfresken und Tafelbilder. Florenz hat auch Wohntürme, doch war die Sitte hier nicht so stark ausgeprägt.
Unsere Zwischenübernachtung verbrachten wir diesmal an anderer Stelle des Gardasees, nicht ohne

dem Seeufer einen Besuch abzustatten und in einer Wallfahrtskirche der Madonna della Corona zu huldigen. Von allen Sünden befreit, konnte es nun zurück nach Deutschland gehen.

Cinque Terre

Thorvalds 3. Italienreise- Rom, die ewige Stadt

Diesmal war der Treffpunkt mitten in der Nacht auf dem Parkplatz vor der Johanniskirche, wo mich ein Zubringer um 02.30 Uhr nach Leipzig brachte. Ein Bus fuhr dann zum Flughafen Berlin- Tegel, dort brachte uns ein Alitalia- Flieger in 2 Stunden nach Rom. Eingecheckt wurde im Hotel Best Western, bevor wir uns die Stadt vornehmen konnten. Für 1,50 € kann man 100 Minuten mit der Metro fahren, was wir in diesem Urlaub mehrfach taten. Circo Maximo ist ein wichtiger Anlaufpunkt um mit der frühesten Geschichte Roms zu beginnen. Er ist eine der größten Sportanlagen der Antike. Das Herzstück ist die Spina (Rückrat) und ist 500 m lang. Die Zuschauerränge fassten 300000 Menschen. Heutige Straßen zerschneiden antikes Gelände, es gibt Ruinen der Kaiserforen, sie entstanden zum Ruhm der Erbauer, um deren Macht zu zeigen. Es gab das Forum des Caesar, des Augustus, des Nerva und des Vespasian, zum Teil sind noch Fundamente und einzelne Säulen erhalten. Das größte, heute noch erhaltene Gebiet ist das Forum Romanum, ursprünglich ein Sumpfgelände, wurde das Gebiet im 7. bis 6. Jahrhundert zum beliebten Treffpunkt der Römer. In Zeiten der Republik waren hier der Senat, der Tempel der Vesta mit dem heiligen Feuer und der Tempel von Castor und Pollux errichtet worden. Später, in der Kaiserzeit entstanden Bauwerke, die vor Macht und Reichtum strotzten. Es kamen wertvolle Materialien, wie Marmor, zum Einsatz. Säulen der Vorhalle sind vom Tempel des Antonius Pius und der Faustina noch erhalten, von der Basilca Aemilia gibt es nur noch Ruinen. Gebäude, in denen Märkte oder Gerichtsverhandlungen

stattfanden, wurden Opfer mehrerer Brände.
In der Curia tagte der Senat, der mit Schlichtheit und Akkustik besticht, er wurde jährlich gewählt und bestimmte zunächst das gesamte politische Leben der Stadt. Zur Kaiserzeit wurden diese Rechte dann massiv beschnitten.
Vor der Curia soll der legendäre Stadtgründer Romulus beerdigt worden sein, der Lapis Niger (schwarzer Stein) erinnert heute noch daran. Der zweitälteste Triumphbogen trägt den Namen des Kaisers Septimus Severus, ein 5- Säulen- Denkmal erinnert an Kaiser Diokletian, daneben steht die Rostra (von Rostri- Schiffsschnäbel), eine Rednertribüne.
Wichtigster Gott in Rom war Saturn, ihm zu Ehren wurden zu Jahresende die Saturnalien gefeiert und es gibt einen Tempel. Im Kapitol befindet sich ein Tabularium und davor stehen eine Weinrebe, ein Feigen- und ein Olivenbaum, Symbole für den Reichtum des Bauernstaates. Eine Triumphsäule ist dem Phokas gewidmet, als Dank für das Pantheon. Die Via Sacra führt von West nach Ost durch das Forum, war eine wichtige Geschäftsstraße mit Heiligtümern, sie wurde für Prozessionen und Triumphzüge genutzt. Die Basilica Julia diente als Gerichtsgebäude, ein Rundtempel des Romulus diente später als Kirche Ss Cosmae Damiano. Weiter gibt es die Maxentius- oder Konstantins- Basilica, den Doppeltempel der Venus und Roma, später eine kirche namens S. Francesca Romana, den Titus- Bogen und den Clivus Palatinus, Palatin ist der berühmteste Hügel Roms mit den Farnesinischen Gärten, das Haus der Livia, di Casa di Augusto und die Domus Flavia. In der Basilica, in der Aula Regia, hielten die Kaiser Audienzen ab. Es gab den Säulenhof (Peristyl), den Speisesaal (Triclinium), das Nymphäum und die Domus Augustana. Im Innenhof liegt ein Brunnen und man hat Aussicht auf den Circo Maximo. Es folgen noch das Stadion des Domitian, die Domus Severiana und die Arcaden des Septimus Severus.
Das Kolloseum ist ein Symbol der Stadt Rom, es ist zu einem Drittel erhalten, misst 48 m in der Höhe und hat einen Durchmesser von 188 bzw. 156 m. Es fanden 60 000 Besucher Platz, 5000 Tiere und so mancher Gladiator kamen bei Kämpfen ums Leben, wobei ein Gladiator vom Fingerzeig des Kaisers abhing. Dieser musste für jeden getöteten Kämpfer Geld an die Gladiatorenschule zahlen. Dorische Halbsäulen bildeten den Eingang, im 2. Stock standen ionische und im 3. Stock korinthische Halbsäulen. Später wurde noch ein 4. Stock mit rechteckigen Fensteröffnungen aufgesetzt, hier zogen Trierenbesatzungen Segelleinen als Schutz gegen Sonne und Regen auf. Von der Arena sind nur noch Mauern von Käfigen erhalten. Sklaven zogen Tiere und Menschen mit Aufzügen auf den Kampfplatz. Dieser konnte auch mit Wasser geflutet werden, um Seeschlachten zu zeigen. Vor dem Kolloseum steht der Konstantins- Bogen, der an die gewonnene Schlacht gegen Kaiser Maximus erinnern soll. Um in der Antike zu bleiben, muss ich nun einen Sprung in die ehemalige Hafenstadt Ostia Antica machen. Hier kamen Waren aus allen Teilen des Reiches an, um damit die Hauptstadt zu versorgen. Hier lag einst das Meer, heute sieht man davon nichts mehr, man muss noch weitere Kilometer fahren. In Ostia lebten einst 100 000 Einwohner, bis die Völkerwanderung einsetzte. Die Stadt wurde aufgegeben und diente nur noch als Steinbruch, ein Wunder, dass sich einige Ruinen und Fundamente erhalten haben. Den Eingang bildet die Porta Romana, die langgezogene Hauptstraße verbindet den Decumanus Maximus, die Thermen des Neptun (mehrere Mosaiken, die Taverne des Fortunatus, das Theater (Masken aus Marmor)mit dem Forum der Korporationen. Dieses Wirtschaftszentrum mit 70 Handelsvertretungen besitzt noch einige Mosaiken, die die jeweiligen Berufe dokumentieren. Hinter dem Theater stehen einige Tempel, wie das Mithräum, den Tempel der Roma und des Augustus und das Haus des Amor der Psyche. Die Einwohner bewohnten Insulae (Wohnblocks), die zum Teil 5 Stockwerke hoch waren. Ihre schlichte Verarbeitung führte jedoch zu einem schnellen Verfall. Im Erdgeschoss befanden sich Geschäfte, oben die Wohnungen, oft mit Balkon, daher die Bezeichnung der Straße (Via dei Balconi). Markant sind auch die vielen Thermen, denn die Bürger waren stolz auf ihre reinlichkeit. Im Museo Ostiense sind einige Skulpturen und Sarkophage ausgestellt. Die Stadt besitzt auch ein Forum und das Kapitol, errichtet für die Götter Jupiter, Juno und Minerva. Eine große Fläche beanspruchen Warenspeicher, wo die verschiedensten Schiffsladungen zwischengelagert wurden, bevor sie ihren Weg in die Hauptstadt antraten.

Nun machen wir einen großen Zeitsprung, die Völkerwanderung führte zu einem Schwund der Einwohnerzahl, alte Bauten verfielen und wurden als Steinbruch genutzt. Es gab auch viele Beispiele für die Umnutzung alter Tempel in Kirchen, die schlicht ausgestattet waren. Erst in der Renaissance änderten sich die Zustände. Fortschritte im Gewerbe schufen eine selbstbewusste Bevölkerungsschicht, das Bürgertum. Es begann eine rege Bautätigkeit, Marktplätze wurden zu Schmuckstücken, Maler und Bildhauer gestalteten die Stadt bunt, aus schlichten Kirchen wurden Prachtbauwerke. Wir nutzen eine beliebige Route und verlassen die Metrostation Circeo Maximo, gehen zum Piazza Bocca della Verita. Früher landeten hier, von Ostia kommend, Waren an und es fand ein Markt statt. Ehrliche Händler konnten sich getrauen, ihre Hand in den Mund Bocca della Verita zu stecken, ein Betrüger büßte seine Hand ein, so der Glaube. Weitere Plätze waren der Piazza Popolo, der Piazza Augusto Imperatore, der Piazza di Spagna, del Quirinale, Barbarini, della Republika, Navona, die Campi Marzio und dei Fiori, sowie Trastevere. Architekten schufen fast unmögliches, Ehrungen führten zu Denkmälern, zum Beispiel wird an die Einigung Italiens gedacht, König Vittorio Emanuel II. hat einen besonderen Platz in den Herzen der Italiener. Da die Kirchen nicht mehr nur allein Auftraggeber waren, entstanden Galerien, in denen Kunstwerke gezeigt wurden. Alte Aquädukte wurden restauriert und versorgten die Stadt bald wieder mit genügend Wasser, nun konnte man die Plätze mit Brunnen verschönern, der berühmteste ist der Trevibrunnen. Rom besteht aus 7 Hügeln, um bestimmte Bauwerke zu verbinden, entschieden sich die Architekten für einige imposante Treppen, als Beispiel gilt die spanische Treppe. Einige Plätze werden auch von Obelisken aus dem alten Ägypten verschönert. Die größte Bautätigkeit fand jedoch rund um den Vatikan statt. Bernini wurde z.B. mit der Gestaltung des Petersplatzes beauftragt. Als Grenze schuf er Säulenkollonaden, 4 Säulen hintereinander in 2 Kreisen zu einem Oval angeordnet, bilden ein Dach. In der Mitte des Platzes steht ein Obelisk, 2 Brunnen bilden die Brennpunkte des Ovals, Kirche und Platz sollen eine Einheit bilden, Vorbild ist der Mensch. Der Petersdom ist der Oberkörper, die Kuppel der Kopf, die Fassade die Schultern und die Kollonaden sind die ausgebreiteten Arme, die die Gläubigen empfangen. Die Geschichte beginnt mit der Hinrichtung des Apostels Petrus in den 60er Jahren nach Christus. Sein Grab wurde zum Wallfahrtsort der frühen Christenheit, Kaiser Konstantin errichtete um 326 n. Chr. eine Basilika, mit Papst Julius II. begann 1506 der Neubau: Länge 212 m (mit Vorhalle), Höhe der Kuppel 119 m, Höhe des Langhauses 46 m, Platz für Gläubige 60 000. der Zentralraum war vollkommen symetrisch. Am Eingang sieht man die Porta Santa, die heilige Pforte, die nur im heiligen Jahr geöffnet wird. Um die Seitenkapelle kümmerte sich noch Michelangelo, er stellte das seelische Leid Mariens in einer stillen Leidenschaft dar. Ihre Jugendlichkeit machte sie zur himmlischen Braut Christi, der nackt auf ihrem Schoß liegt. Mittlerweile ist die Zeit des Barock angebrochen und Bernini wird beauftragt, den Innenraum zu gestalten, dazu benötigt er Bronze. Das Material stammt aus dem Pantheon in Rom, die Bevölkerung ist empört: „Was die Barbaren nicht taten, haben die Barbarini (Papstname) erledigt." Die gedrehten Bronzesäulen zeigen ihre Verwandtschaft zu den Säulen Alt – Sankt Peter. Es gibt die goldglänzende Kuppel und Marmorskulpturen, Reliquien, wie die Lanzenspitze, Kreuzessplitter und Schweißtuch wurden verarbeitet. Hinter dem Baldachin steht der Stuhl Petri, als Zeichen päpstlicher Lehrgewalt. Die Kirchenväter Ambrosius, Augustinus, Athanasios und Johannes Chrysostomos empfangen den schwebenden Stuhl- Zeichen des Papsttums. Verschiedene Päpste sind hier begraben, u.a. Papst Urban VIII, der bei der Errichtung des Petersdomes amtierte, Petrus ebenso, wie z.B. auch Papst Johannes Paul II.
Besichtigen kann man auch die verschiedensten Vatikanischen Museen mit Meisterwerken der Renaissance und des Barock, sowie mit Objekten ägyptischer und etruskischer Kunst, sowie Stücken aus Amerika, Afrika und Ozeanien. Es gibt die Pinacoteca, die Braccio Nuovo, das Museum Pio Clementino, die Capella Niccolina, die Stanze di Raffaello, einen Saal der Unterschriften, den Saal des Brandes im Borgo, den Saal des Heliodor, den Saal des Konstantin und das Appartamento Borgia. Herauszuheben ist die Capella Sistina mit dem Moses- und Christuszyklus, die Altarwand und den Vatikanischen Garten, überall haben die Künstler Michelangelo, Botticelli und Signorelli ihre Spuren hinterlassen.

Wir befanden uns im September in Rom und hatten Glück mit dem Wetter, es war sonnig und 25 Grad warm, mit Gelato, Kaffee´s aller Art und Pizza konnten wir die Stadt genießen. Doch der Römer ächzt im Sommer unter zum Teil 45 Grad, somit flüchten sich die Reichen in die Albaner Berge und bewohnen die Castelli Romani. Auch der Papst zieht sich in das Castell Gandolfo zurück, welches direkt am Lago Albano (einem ehemaligen Vulkantrichter) liegt.Auch seine Audienzen verrichtet er dann hier. Als einziger Papst verzichtet Franziskus auf diese Tradition und bleibt in Rom. Wir machten daher ebenfalls einen Abstecher in die kühlen Berge und genossen die mediterrane Küche, inklusive Wein in Frascati, einem berühmten Weinanbaugebiet auf dem Balkon Roms. Bei klarem Himmel kann man hier bis zum Mittelmeer schauen und als Abschluss seinen Aufenthalt noch einmal Revue passieren lassen.

Der Autor auf dem Petersplatz in Rom

www.ingramcontent.com/pod-product-compliance
Lightning Source LLC
Chambersburg PA
CBHW040816200526
45159CB00024B/2997